THE DESIGN WORLD OF KENJI EKUAN

榮久庵憲司とデザインの世界

黒田宏治 編

美学出版

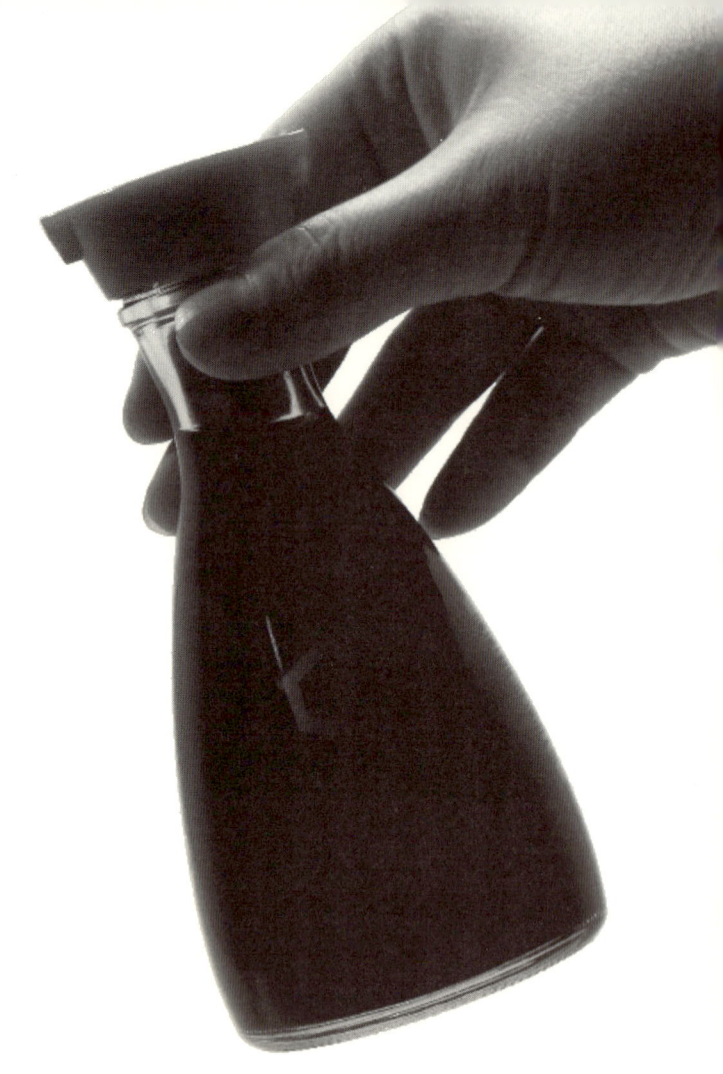

榮久庵憲司とデザインの世界

KENJI
EKUAN

榮久庵憲司とデザインの世界

序——榮久庵先生と静岡文化芸術大学

二〇一五年二月、榮久庵憲司先生が逝去されました。静岡文化芸術大学（以下、本学と記すことがある。）の設立準備に大きな役割を果たされ、開学時にはデザイン学部長を務められた榮久庵先生の功績等を鑑み、同年七月に、追悼の公開講座「榮久庵憲司とデザインの世界」を本学で開催いたしました。本書は、本学にも軸足を置いた榮久庵先生の目指したもの、遺したものをテーマに、三日間六講にわたる公開講座の内容をとりまとめたものです。

はじめに榮久庵先生と静岡文化芸術大学とのかかわりを、整理しておきたいと思います。オフィシャルには、一九九五年十二月に静岡県の県西部地域新大学（仮称）開学準備委員会（委員長：高坂正堯・当時）委員に就任したのが始まりです。一九九六年六月に静岡県において、新大学の名称が静岡文化芸術大学に決定され、同時に榮久庵先生をデザイン学部長予定者とすることが発表されました。そして、文部大臣の設置・認可を経て、二〇〇〇年四月の開学に伴いデザイン学部長に就任。二〇〇三年三月に健康上の理由等で学部長を退任し、大学を去りました。おおまかにはそのような経過です。

開学準備委員就任からデザイン学部長退任までの約七年間、榮久庵先生は本学並びにデザイン学部の設立準備・具体化に一貫して主導的な立場で携わり、開学後はデザイン学部を率いて教育研究の基礎固めに鋭意取り組まれました。デザイン概論や道具論の講義では、教室いっぱいの学生を前に、熱く語りかけたと伝えられております。開学三年で退任することとなり、結果的には卒業生を送り出す機会に立ち会うことが叶わず、それだけは心残りであっただろうと推察されるところです。

榮久庵先生は、生涯インダストリアルデザイナーを名乗っておられました。インダストリアルデザインというと工業製品や量産品の造形設計のように狭義に捉えられる場合もありますが、榮久庵先生の場合には次元が違います。インダストリー即ち産業の広がりを包摂する概念です。一次・二次・三次を含む産業の仕組みの中で、製品デザインはもちろん、暮らしのデザイン、社会のデザインを考え実体化を図る、広義の意味でのデザイナーでした。戦後日本をデザインでリードした事業家であり運動家であったと言えるでしょう。

そのような榮久庵先生にとって、静岡文化芸術大学のプロジェクトは、直接身を投じた最初で最後の大学プロジェクトでした。一九八〇年代半ばより全国各地でデザイン系大学・学部の設立が動き出し、榮久庵先生には様々なオファーがあったと思われ、いくつかの大学で非常勤の役員や講師を務めることはありましたが、いずれにもご自身が本格的に参画することはありませんでした。何故、唯一のプロジェクトが静岡文化芸術大学だったのか、というより浜松の新大学だったのか。榮久庵先生は日本経済新聞に連載し

榮久庵憲司とデザインの世界

6

た「私の履歴書」の最終回（日本経済新聞、二〇〇二年八月三十一日）で、「政治学者、高坂正堯氏の前々からの依頼によるものだ。ヤマハとの永い縁があり、浜松の恩顧に応えるため申し出を了承した」と述べています。

少し解説を要すると思いますが、二つの要因があったと言えるでしょう。一つは、旧知の高坂正堯より新しい大学をつくろうと声を掛けられたこと。当時京都大学教授であった高坂は、既成の大学に辟易していたようなところがあり、新しいタイプの大学像を思い描くなか、新大学構想にデザイン学部案があったため榮久庵先生に参加を呼びかけ、榮久庵先生が強く共感したという経緯です。榮久庵先生も東京藝術大学の学生時代に大学批判のレポートを正門で配った経験を有するなど、旧弊な大学体制に反発する根っこを内に持っていたであろうとは推察できるところです。

もう一つの動機は、新大学の立地が浜松であったことです。榮久庵先生が代表を務めたGKインダストリアルデザイン研究所の草創の時期、日本楽器製造（現ヤマハ株式会社）の川上源一社長との出会いに恵まれ、同社のピアノやオーディオ、ヤマハ発動機のオートバイのデザインを任されることとなりました。そして、それらがGKが発展する基盤となった経緯があり、榮久庵先生は浜松の地に育てられたとの思いを強く持たれておりました。浜松は特別な地域であり、それが前述の弁「浜松の恩顧に応える」に反映されています。

そして、当時静岡県デザインセンター長であった鴨志田厚子ともども馳せ参じたかたちです。どのようなデザイン学部の実現を榮久庵先生は夢見たのかも、振り返っておきたいと思います。前述の「私の履歴書」では、「浜松には国際的企業も多く、イタリアのメディチ家が育てたフィレンツェのような

序──榮久庵先生と静岡文化芸術大学

7

創造都市浜松への期待もある」と続けられています。「デザイン学部では、学生と教員は、共に文化創造のフロンティアを担う仲間です。例えば、先生が『空を飛べるオートバイが創りたい！』と思ったなら、それを学生に問いかけ、一緒に創造していく。アトリエや工房が揃ったジャングルです」と。

この大学では、教員と学生が「教える＝教わる」の固定的関係になく、ときに共に議論・創造・創作のパートナーとなり、諸活動も大学内に閉じることなく、地域と企業との連携の中で創造・創業に取り組む風景を、自由な創作のための充実の工房施設の整った環境を、思い描かれたように思います。いま思えば、空への憧れもあったのかもしれません。一階中央の総合組立アトリエは、グライダーくらい制作できる規模の工房空間は必要との榮久庵先生の発言に基づき設定されたことが思い出されます。そして、新大学構想初期の段階から、文系学部とデザイン学部の連携・融合の仕組みづくりと、デザイン学部生であっても哲学・教養重視を強調されていたことを、忘れずに加えておきたいと思います。

二〇〇〇年四月に静岡文化芸術大学は計画通り開学、デザイン学部は生産造形学科、技術造形学科、空間造形学科の三学科体制でスタートいたしました。榮久庵先生は、デザインを真・善・美の三語で説明なされたり、創造型組織経営を運動・事業・学問の三つの活動から説かれたりと、よく物事を三つに括って語られました。新大学の議論の中で文化政策・デザイン両学部を架橋する第三学部構想を提起されていたことも思い出されます。いま思えば三学科体制も榮久庵先生の美学の現れだったのかもしれません。

榮久庵憲司とデザインの世界

8

本書の成り立ち並びに構成について、解説しておきたいと思います。この書籍は、二〇一五年七月に開催した榮久庵先生追悼の公開講座「榮久庵憲司とデザインの世界」（文化・芸術研究センター事業「平成二十七年度・夏期公開講座」）の内容をとりまとめたものです。公開講座は七月の四日、十一日、十八日の三日間六講の構成で、静岡文化芸術大学の熊倉功夫学長はじめ榮久庵先生にゆかりある現職教員及び教員OB六名が講師となり講座を分担いたしました。また一般には、榮久庵先生と言えば赤いキャップのしょうゆ卓上びんのイメージが強いので、当事者でもあるキッコーマン食品株式会社から田嶋康正執行役員を講師に招き、講座内容に厚みを加えられました。

一日目は、榮久庵先生の思想背景にもふれる熊倉功夫の基調講演的な内容に続いて、田嶋康正さんからしょうゆ卓上びんのデザインをめぐってのご報告をいただき、そしてパネリストとして熊倉功夫、佐井国夫が加わり、黒田宏治の進行で「食文化と生活のデザイン」をテーマにディスカッションを行いました。

二日目は、榮久庵先生のデザインの世界を「道具と空間」の切り口から報告する構成としました。「道具」からのアプローチは伊坂正人名誉教授が、「空間」への展開は磯村克郎が担当いたしました。そして三日目は榮久庵先生の活動の広がりを「地域と国際」の視点で辿るかたちとし、高梨廣孝元教授からは「地域」の視点から榮久庵先生が大きな足跡を残した浜松のデザインについて、佐井国夫からは「国際」の視点から日本と中国の間のデザイン交流について報告いただきました。

序——榮久庵先生と静岡文化芸術大学

とはいえ、わずか数名の講師で、デザインの巨人、榮久庵先生の世界を語り尽くせるはずもありません。また講座を終えて、記録整理に勤しむなか、榮久庵先生本人の言葉でないと語り得ない部分もあるとの思いに至りました。そこで、講座記録を補足する補講として、榮久庵先生の言説（生前のエッセー）を読み返し、いくつかを収録することといたしました。この機会に榮久庵先生の言葉に改めて耳を傾けることは意義あることと考えております。榮久庵先生のデザイン世界の根幹をなす基本概念のわかりやすい解説や、創造者としてのたしなみや行動規範にも、きっと出会えることでしょう。

黒田宏治

榮久庵憲司とデザインの世界
CONTENTS

序　榮久庵先生と静岡文化芸術大学（黒田宏治）　5

第一講　**西洋のデザイン、日本の飾り**（熊倉功夫）……………15

はじめに／榮久庵先生の思い出／民藝運動とデザイン／人工と自然、飾りの日本文化／飾らない飾り、千利休のデザイン／トータルデザインの思想

目　次
11

第二講　食文化と生活のデザイン　　　　　　　　　　　　　　　　　　　　　　　　　　　　　　　　　　　　31

榮久庵先生としょうゆ卓上びんのデザイン（田嶋康正）　　33

私を生んでくれてありがとう／榮久庵先生とキッコーマンの出会い／しょうゆ卓上びんのデザイン／デザインのグローバル展開／デザイン資産の継承

食のパッケージデザイン（佐井国夫）　　45

日本の伝統パッケージ／カフェノバールのデザイン

シンポジウム「食文化と生活のデザイン」（田嶋康正、佐井国夫、熊倉功夫、黒田宏治）　　51

見えるデザイン、見えないデザイン／食卓のデザインとイノベーション／国際性と物事のデザイン

第三講　もの文化と道具のデザイン（伊坂正人）　　　　　　　　　　　　　　　　　　　　　　　　　　　65

道具論と幕の内井弁当／近代デザインの源流、アーツ&クラフト運動／デザインの経済価値と文化価値／ソーシャルデザインという新領域／物の民主化とデザイン

【補講1】——道具という言葉（榮久庵憲司、二〇〇七年）　　86

【補講2】——禁欲と非禁欲（榮久庵憲司、一九八一年）　　88

【補講3】——「幕の内弁当の美学」とは（榮久庵憲司、二〇〇九年）　　90

第四講　道具と空間のインダストリアルデザイン（磯村克郎）　　　　　　　　　　　　　　　　　　　93

榮久庵憲司とデザインの世界

12

第五講　浜松のデザイン、ヤマハとともに (高梨廣孝) ……………113

浜松市の公共空間のデザイン／広島の横たわるモニュメント

道具から空間へのDNA／建築とIDのコラボレーション／大阪万博を契機に実験から実践へ／

遠州デザインの基層／榮久庵先生と日本楽器との出会い／ヤマハのオートバイYA-1のデザイン／

ヤマハと発動機の名作デザインの数々／榮久庵先生とのコンペティション

第六講　日中デザイン交流を振り返る (佐井国夫) ……………135

躍進するハイアール／榮久庵先生とハイアールの出会い／日中連携のデザインビジネスの展開／

中国の二十一世紀デザインへ／千年の恩顧に応える

［補講4］――小人論 (榮久庵憲司、一九七七年) 154

［補講5］――知識と作法 (榮久庵憲司、一九七九年) 157

［補講6］――クリエイティブ・インダストリー (榮久庵憲司、一九八五年) 159

榮久庵憲司　年譜 (一九二九—二〇一五年) 165

あとがき　170

執筆者略歴　174

表紙写真：YA-1／ヤマハ発動機株式会社
　　　　　（撮影：帆足侊兀）

目　次

13

第一講　西洋のデザイン、日本の飾り

西洋のデザイン、日本の飾り

熊倉功夫

はじめに

 静岡文化芸術大学で榮久庵憲司先生を追悼する公開講座を催すのは、この大学の開学時に榮久庵先生が最初の学部長としてデザイン学部を率いられたこと、それだけでなく大学設立に至る過程で非常に大きな役割を果たされた経緯があり、本学にとって大変な恩人であるからでございます。そういう意味を含めまして、榮久庵先生という方がどういうお仕事をなさったのか、そしてそれらは今日どういうふうに生かされているかということを、この三日間の講座を通して皆さんとご一緒に考えていこう、こういう狙いでございます。

 先年（二〇一四年）出版されました『静岡文化芸術大学一〇年史』という本がございます。この本のデザイン学部のところを見ますと、「一九九五年七月二十七日、第一回学部学科検討会が催され、デザイン学部は、後にデザイン学部長となる榮久庵憲司が中心となって学科編成やカリキュラムを構築していった」、こう書いてございます。ちょうど今から二十年前の一九九五年、まだ大学ができる前の準備段階に、学部ごと

第一講 西洋のデザイン、日本の飾り

の検討会の発足がございまして、それによりこの大学の具体化が進められました。

この大学は文化政策学部とデザイン学部の二つの学部から成っておりますが、二つの学部は独立した別々のものではございません。二つの学部が融合し、お互いに力を合わせて大学の目標を達成していくということが、大学の使命でございます。そのことについて榮久庵先生は高い関心を示され、文化政策学部の中に芸術哲学科を置くというアイデアを出され、「芸術哲学というものが両学部の真ん中に位置する」と言われました。

先生のその想いは当時実現しませんでしたが、二〇一四年デザイン学部にデザインフィロソフィーという専門の領域を設けることとなりました。二十年経って、榮久庵先生が考えていた芸術の哲学的な基盤があって、その上にデザインと文化政策が一体となって大学を形成していくという構想の実現に向けて第一歩が踏み出されることを期待しているところでございます。

榮久庵先生の思い出

私の専門は全く異なる領域ですが、榮久庵先生には何度か生前にお目にかかっております。初めてお会いしたのは、一九八七年頃ではなかったかと記憶しています。一九八九年に名古屋で世界デザイン博覧会が開催されました。そのときの総合プロデューサーを榮久庵先生がおやりになられましたが、知人を介して相談を持ちかけられたことがありました。

古い話で私も正確には覚えてないのですが、確か「レオナルド・ダ・ヴィンチと千利休」というテーマのパビリオンが計画されておりました。もちろん榮久庵先生はダ・ヴィンチについても利休についても非常に通暁されていたわけであります。ともかく、私に利休の話をせよということで呼ばれました。それで東京・目白の榮久庵先生のオフィスに私は参りまして、GKのスタッフの皆さまの前で利休の話をしたことがありました。それからもお手紙をいただいたりということがございました。
　二〇一二年に、確かGK創立六十周年でしたか、東京で大きなパーティーがありましたときお目にかかったのが最後になってしまいました。そのときは、榮久庵先生からは「あなたに会いたかったんだよ」と声を掛けていただきました。ありがたいことです。そういう経緯もあって、私は榮久庵先生には個人的にも思いがございますし、また、何よりもこの静岡文化芸術大学の初代デザイン学部長としての先生の功績を非常に大事に思っております。
　この大学のあちこちを見回しますと、工房施設の充実が本学の特徴の一つであるのがわかります。その中に誰でも自由に使える自由創造工房というものがございます。これなども榮久庵先生の発案だったと聞きますが、一人で創作やデザインをするのではなくて、みんなが一緒になってわいわいやりながらデザインをしていくという、そういう工房空間に非常にこだわっておられたようでした。当時の文部省の方針にも合致したようで、それで自由創造工房がつくられたわけで、榮久庵先生の想いもそこに入っているのではないかと考えております。

第一講　西洋のデザイン、日本の飾り

19

インダストリアルデザイナーの第一人者であられた榮久庵先生の名作は数々ございます。キッコーマンのしょうゆ卓上びんをはじめ、ヤマハのオートバイやオーディオ機器、ＪＲの特急鉄道車両などが有名ですね。ただ技術革新に支えられた作品が多いせいか、写真などを拝見すると、西洋起源のモダンデザインの権化のような、あるいは高度に機械化された近代技術文明の権化のような、そういうイメージを私なんかは受けるわけであります。

しかし、榮久庵先生のお考えに直接触れると、実はそうではない、外観や機能では捉えきれない、もっと深いところに榮久庵先生のデザインの本質があったというふうに感じるわけです。「物に心がある」、この言葉に、私は西洋にない日本的な物の考え方が非常にはっきりと出ているのではないかという気がしします。

民藝運動とデザイン

榮久庵先生は著作の中で、「運動」、「事業」、「学問」、この三つの要素を、ご自分の仕事の中で大事にされていると書かれております。「運動」というのは、美しい物で世界を満たしていかなければいけない、そういう想いであり普及活動であります。それを事業化する、持続性ある産業活動として成功させていく、それが「事業」であります。しかも、それは単なるアイデアやビジネスではなくて、その背景には「学問」というものがあって研究活動に裏付けられていなければいけない、こういうふうな考え方を持ってデザイ

ンに取り組まれておられたと、私は感じるわけであります。

このことから私は、柳宗悦の民藝運動に非常に近いものを感じます。柳宗悦も、単に民藝とは何かということを言っているだけではなくて、民藝に典型をみる、美しい物で生活を満たしていかなければいけないと考えており、それが民藝運動でございました。そしてそれは、工芸生産に携わる職人たちの生活を保障する事業でもありました。そのために全国に販売網を作りました。それだけではなくて、民藝とは一体何か、どういう哲学に支えられているかという研究・学問が、柳の場合も重要な意味を持っておりました。そういう意味で、榮久庵先生と柳宗悦とは直接の接点がなかったようではありますけれども、時代や分野に重なるところもあり、何かそこに共通するものがあるという気がいたします。

重要な共通性は何かと申しますと、第一に「民」という字に、私は時代を貫く共通性があるように思います。柳の民藝の「民」は民衆的工芸の「民」でありました。一方で、榮久庵先生の「民」は民主主義の「民」の中から生まれてきた民衆という者の考え方であります。柳の民衆という考え方は、大正デモクラシーの中から生まれてきた民衆という者の考え方であります。榮久庵先生が「物の民主化」を久しく主張されておりましたことを忘れるわけにはまいりません。民主という考え方は、民衆が主体であるという考え方であり、戦後の民主主義の中から展開してきた「民」であったと思います。時代こそ二十数年の開きがあったとしても、共に一般庶民の生活の中で役立つ、あるいはそこに生きている美の世界の実現に努められたという意味では、両者に共通するところが見出せます。

もう一つ、もっとこの二人が近いなと思いますのは、榮久庵先生はしばしばおっしゃられておりました

第一講　西洋のデザイン、日本の飾り

21

が、「物に心がある」という考え方であります。人と物は、しばしば矛盾いたします。人工物である道具とそれを作り、使う人間とのあいだには基本的な矛盾があるわけです。しかし、そういう人と道具の対立とか、人と道具の関係をフラットにして、むしろ対立ではなくて、両者の関係がより高次元のところで一体化する、合一するというところにも、私は榮久庵先生と柳宗悦の共通性があったように思います。

柳宗悦は最後に『美の法門』という本を書きまして、物からわれわれが教えられるものこそ尊いというふうに考えておりました。物の中に表現されている、美醜を超えた、優劣を超えた、絶対的な存在の探求は人間の探求でもありました。そういったものを柳は民藝運動の中で極めようといたしました。榮久庵先生も、人と物というものが、ある意味でお互いに支え合うといいますか、むしろ人と物が一体となることによって、その向こうにある世界を目指していたという点では、私は非常に近いものを感じるわけであります。榮久庵先生は最後に道具寺というものを考えておられましたが、そういう宗教的なところに帰結していく両者の共通性というのが見えてくるように思います。

人工と自然、飾りの日本文化

そういうことも頭に置きながら、デザインとは何かということを少し考えようと思います。私はデザインの専門家ではありませんので、ここでデザインとは何かを論じる資格はありませんが、人間が何か物を通して何かを実現しようとする、その実現しようとするイメージを形成することが、ある意味ではデザイ

ンではないかと考えられます。

周りを見てみますと、そういう人間のイメージの成果といいますか、そういう物ですべて満たされております。この大学の建物もそういったイメージの形成から生まれてきているわけであります。いま座っている椅子もそうであります。着ている洋服もそうであります。そこには自然の造形といいますか、ものの見事に人工的環境の脆さを見くったような、自然そのままの姿、形はどこにも見えません。これが人工的環境というものだと思うのです。

でも、そういう人工物で満たされている環境は、本当に居心地がいいかというと、やはりそうではないわけですね。われわれはどこかで自然の、神がつくったというと語弊があるかもしれませんが、人知を超えた、自然が生成してきた環境という絶対的な存在を知っています。そして、その上をさまざまな人工物で覆っているわけですが、そのわれわれがつくりあげてきた人工的環境が、いかに薄っぺらくて頼りないものであることか。二〇一一年三月十一日のあの大きな災害の中で、ものの見事に人工的環境の脆さを見たわけであります。

そう考えてみますと、われわれのコントロールできる世界は、大変限られていると思わざるをえません。ですから一方的にコントロールするのではなく、むしろ、われわれが快く、心地よく暮らせる環境というのは、そういう人工的環境と、いわば神がつくったというか、自然のデザインとしてでき上がっている自然環境との一体化の中にあるのでしょう。

そういう自然の中で人間が何を最初にデザインしたのか。これにはいろいろな考え方がありますが、日

第一講　西洋のデザイン、日本の飾り

23

本の美術史の泰斗といいますか、権威の一人に辻惟雄先生がいらっしゃいますが、辻先生は、飾るということが人間の最初につくった人工的環境といいますか、デザインではないか、と言っておられます。飾るというのは、もとはどうも「かざす」という言葉から来ているようです。「かざす」は漢字で「挿す」と書きますが、それに「頭」を書くと、「挿頭」、頭に挿す、つまり髪飾りのことです。これが「かざす」という言葉のそもそも意味するところです。

万葉集の中にこういう歌がございます。

　をとめらの　挿頭のために　遊士の　蘰のためと敷きませる
　国のはたてに　咲きにける　桜の花の　にほひもあなに

乙女たちが、髪かざし（髪飾り）にかざすためにも、あるいは、みやびお（雅な男たち）が、かづら（髪飾り）のためにと、しきませる（あまねくある）国の中に咲いている桜の花の匂いもさらに素晴らしい、そういうような歌であります。つまり、桜の花だとか何か花を頭にかざる、「かざす」という言葉が飾るという言葉の語源ではないかというんですね。そういう身を飾るということがどうもデザインの最初ではないか、と言っておられます。

それはともかくとしまして、何かをかざすということには、自然の花を持って髪に挿す、つまり自然の

物と人工的なデザインがそこで一体化するということが含まれ、それが飾るということの出発点になっていると言えます。ではなぜ花を頭に飾るのか、かざすのかというと、これは明らかに呪術的な意味だろうと思います。髪に花をかざすということは、その花に神が宿ることだと思うのです。花に宿っている神によって自分が守られている、その守られることが「かざす」ことの本来の意味になります。

そう考えてみますと、いま皆さんが髪飾りとして使っている櫛ですとか、さまざまな道具もすべて、言ってみれば「かざす」ところから始まっており、その材料は何だったかというと、もともとは自然の草花であったということでございます。自然の草花を「かざす」ことによって身を守る、飾るという中に、常に神を迎えるという意識があるということにつながってまいります。

そして、それより後になりますと、いろいろな飾りが出てきます。一番派手な飾りは祭りの飾りです。それこそ祭りにはさまざまの、風流と申しますが、その場限りの巨大な、あるいは華やかな、あるいは実に豪勢な、そういう飾りを作り出すわけであります。この風流というものは、本来は一夜にしてつぶしてしまう、壊してしまうものです。一過性といいますか、神を迎えて、神が帰るとともに全部壊してしまう、こういう飾りというものが祭りの飾りでありますし、それゆえにわれわれが日常生活を離れて非日常の中に遊ぶことのできる、そういう特別な時間と空間をもたらしてくれる仕掛けであるという気がいたします。

第一講　西洋のデザイン、日本の飾り

飾らない飾り、千利休のデザイン

ところが、一方でそういう非常に華やかな、非常に豪勢な、そして巨大な、そういう飾りという伝統が、日本の中にある反面、もう一つ別の飾りのあり方があるのではないかと考えています。日本の中には明らかに「飾らない飾り」というものが一方にございます。その「飾らない飾り」を突き詰めたのが千利休ではないかと考えています。榮久庵先生もお茶をなさいました。一服のお茶をたてて飲むという中に何を求めていたのかと。そこには西洋の対極にある日本のデザインというものを、先生は考えておられたのではないかと思います。

ここでちょっと利休のデザインとは何かということを見ていきましょう。千利休は、一五九一年に没していますから、四百年以上前の戦国の世に亡くなっております。それ以前から日本人は飾るということが大変好きな民族でありまして、中世になりますと部屋の中にいろいろな物を飾るための建築が登場いたします。そのような物を飾るための空間を作りこんだ建築が今の和風住宅の基本になるわけです。いわゆる書院造りであります。現存する最古の書院造りと言われる室町時代建立の慈照寺同仁斎のインテリアを見てみると、正面左側には違い棚があって、違い棚の上下にもそれぞれ棚があって、いずれも物を飾れるようになっています。正面右側には障子が入っておりますが、下部が板の通し棚になっておりまして、ここには文房具を飾るというのが約束です。

それに対して利休は非常に簡素に空間をまとめてしまいました。利休のつくった茶室に妙喜庵の待庵がありますが、床の間には掛け物が一点飾ってあるだけで、ほかに何も飾り的なものはございません。壁は粗壁です。塗りあげる際、壁土がまとまるように中にわらを混ぜて塗り上げ、通常はその上に上塗りをしてきれいに仕上げるわけですが、これは仕上げをせずに粗壁のわらが見える状態で終えられています。飾る前の状態で、完成させたと考えられています。室内の側面は壁と、腰紙と、障子だけです。利休には飾りを全部そぎ落としていくような発想がありました。にじり口の外側にも、飾ってあるのはほうきだけです。

そういうふうな作り方が茶室の周辺にも広がっています。庭にはつくばいという手水鉢を設けたり、いろいろな物を配置していきますが、茶室がなぜこういう環境の中になければいけないかについても、ちゃんとした理屈があったわけです。深山幽谷の境地の中に、ほとんど飾りのない質素な建物が建てられています。そして、その中でお茶をやるわけです。

では、お茶をやるのに必要な物は何かということで、釜をデザインいたします。阿弥陀堂という釜を利休が初めてデザインいたしました。それ以前の茶の湯の釜というのは、茶の湯専用の釜ではありませんでした。日常に使っているお湯をわかすための釜がたくさんあるわけです。どこの家にもあるし、武家の屋敷でもどこでも釜は必需品ですから。いまでいう薬缶みたいな用途ですから必需品であるし、武家の屋敷でもどこでも茶の湯に使える釜はごくわずかで、これは使えそうだという物を選んで使ってきたわけです。

第一講　西洋のデザイン、日本の飾り

27

利休はそうではなくて、茶の湯のために使う釜をデザインするということを初めてやったわけです。阿弥陀堂の釜は実に端正な姿で地紋もありません。わびのデザインです。

そして、今度はお茶を飲むための茶碗をデザインいたします。長次郎作の禿という黒楽茶碗があlimasu が、意匠らしいものは何も施されていません。形だけで黒楽茶碗ということを主張しています。意匠もなければ、形も別にどうということのない、そういう物を創作していきました。いかがでしょうか。さきほどの阿弥陀堂の釜に共通性がありませんか。さらに、その辺りにある竹をただ切っただけで、何の造作もありません。は花入れを切り出しました。これらの物もそこら辺にある竹を削るだけで茶杓を作り、あるい

こういうふうな「飾らない飾り」を利休が作っていったということは、どういうことを意味しているのかということであります。利休が大事にして、茶の湯の方でよく使われる歌の一つに、藤原定家の歌があります。

　見渡せば　花も紅葉も　なかりけり　浦の苫屋の　秋の夕暮れ

絢爛豪華と咲く満開の桜もなく、錦織りなすような紅葉もなく、春の華やかさも、秋の華やかさも全部失われた晩秋の海辺を見渡しますと、小舟を引き入れておくための粗末な苫屋が一つぽつんとあるだけで、あとは何もない。そういう秋の夕暮れを藤原定家が詠んでいるのですが、それこそ茶の湯の心だというふ

うに利休は申しました。つまり、盛んなるもの、華やかなものが否定されまして、粗末の中にあるシンプルな美しさが茶の湯の目指すところである、こういうふうに利休は考えたわけであります。

トータルデザインの思想

利休は、建築をやり、庭園をやり、そして美術・工芸を作り、さらにそれらをすべて支えている思想を考えたわけです。そこには、花も紅葉もない、浦の苫屋の秋の夕暮れを目指す、そういうものの中に象徴されている「わび」という美しさこそ人間の本質だと、読み解けるでしょう。美と人間の生活、さらには生き方まで包含しているところに、飾らない飾りという思想の特質があります。そして、こういうふうに、トータルに生活全体をデザインしていこうという考え方こそ、私は榮久庵先生の目指したデザインの考え方だったのではないかと思うのであります。

物のデザインではなくて、事のデザインではなくて、物も事も含めて、もっと根底にある人間そのもののあり方を求めていこう。そういう哲学に基づく新しい物事や人間と物事の関係のあり方を支えていく新しい心地よい環境の創造ということが、私は榮久庵先生のデザインの思想だったのではないかという気がするわけでございます。

そしてその思想は、さきにふれた柳宗悦の民藝の思想とも共通するところがありました。冒頭でレオナルド・ダ・ヴィンチと千利休の思い出を紹介させていただきましたが、利休という人物を榮久庵先生が心

第一講　西洋のデザイン、日本の飾り

29

の中に置いてこられたということは、榮久庵先生のデザイン活動を考えていくうえで、非常に示唆的であります。

第二講　食文化と生活のデザイン

榮久庵先生としょうゆ卓上びんのデザイン

田嶋康正

私を生んでくれてありがとう

キッコーマン食品の田嶋と申します。

皆さまもご存じの赤いキャップの卓上びん、私どもキッコーマンのシンボリックなしょうゆ卓上びんは、一九六一年に榮久庵憲司先生の手によって誕生したわけでございます。ここでは、榮久庵先生への敬意と感謝を込めまして、卓上びん誕生にまつわるお話をしてまいりたいと思います。

はじめに弊社の新聞広告を紹介させていただきます。二〇一五年三月十七日、榮久庵先生のＧＫデザイングループによる社葬があった日に、私どもキッコーマンの方から追悼広告ということで出稿させていただいたものでございます。卓上びんを一人称としてとらえて、生みの親である榮久庵先生へのメッセージを記したものでございます。

戦後から高度経済成長期に突入した一九六〇年代、日本の明るい未来を象徴していた赤いキャップと黄色いロゴマークは、食卓をなごませ華やかなものへと変えていきました。そして、日本人の心にＤＮＡの

第二講　食文化と生活のデザイン

33

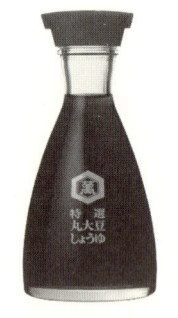

榮久庵憲司追悼広告／キッコーマン／2015.3.17日本経済新聞朝刊出稿

榮久庵先生とキッコーマンの出会い

ようにずっと存在し続けています。生まれたときから変わることのない完成されたそのデザインは、いまや世界の多くの国で流通するスタンダードなフォルムになっています。

そのような榮久庵先生のご功績に対して敬意を表しますとともに、心から先生のご冥福をお祈りして、三月十七日の日本経済新聞朝刊に出稿させていただきました。

このしょうゆ卓上びんがどのようにして生み出されてきたかということについて、出発点から紹介をしてまいりたいと思います。キッコーマンの前身は野田醤油株式会社（千葉県野田市）と言います。昭和三十三年（一九五八年）当時の企画宣伝課の吉田節夫は、後にキッコーマン株式会社の取締役専務になった者ですが、榮久庵先生と運命的に出会いました。二人は同年代で、榮久庵先生は海軍兵学校の出身、吉田は陸軍の幼年学校の出身ということで、初対面のときから意気投合し

榮久庵憲司とデザインの世界

34

た部分があったのではないかと思います。

後に榮久庵先生は著書『インダストリルデザインが面白い』（河出書房新社、二〇〇〇年）の中で、「合縁奇縁」という言葉を用いられ、運命的で感動的な出会いだったというふうに回想されています。卓上びんの開発のいきさつは次のように書かれています。

　もちろん、そんな出会いということだけでは仕事は出来ない。何よりもまだ若い私には実績はあまりなかった。当時、（中略）業界では無名に近い。キャリアのあるベテランのデザイナーを選ぶか、新人の私にするか。結局、彼は私を選んだ。若者が同じ世代の若者に賭けたといってもよいだろう。

　当時、卓上びんを開発するに当たって、吉田は榮久庵先生のほかに何人かのベテランのデザイナーにも声を掛けてコンペティションをしていました。最終的には当時若手であった榮久庵先生を抜擢したことで、それを機に二人のコンビが誕生したわけです。

　後に吉田が昭和三十年代を回想したメモが残っているのですが、三十年代は高度経済成長期に向けて新しい生活様式が展開されていったわけで、家庭電化の波が台所や食卓をめがけて押し寄せまして、モダンリビングという概念が合い言葉となって、キッチンやダイニングルーム周辺は大きく変貌を遂げていきました。一方で都市への人口集中とか核家族化、さらには単身者の自炊による食卓の小型化など、こういっ

第二講　食文化と生活のデザイン

35

た現象も同時に進んでいったわけです。

このような状況とは対照的に、しょうゆは相変わらず流し台の下に二リットルびんで置かれていて、これを陶器のしょうゆ差しに移し替えている状態を見て、新しい容器が必要であると判断したというようなことが、吉田のメモには書かれています。ちゃぶ台からダイニングキッチンへという流れで、ライフスタイルもどんどん変わっていきました。その中で相変わらずしょうゆだけは流し台の下に置かれっぱなしだったわけで、これをなんとか変えていきたいというのが吉田の強い思いでした。

実は、卓上びんが開発される以前にも、卓上びんと呼べる容器は存在しておりました。一九五〇年代に女子高生や女子大生に宣伝用に配付したものだとか、一九五八年にはキッコーマンとして初めて発売をした卓上びんもありました。ただし今の商品とは形も使い勝手もかなり違うものでした。榮久庵先生は当時それらの卓上びんを見て、「これはしょうゆメーカーが作ったものではなくて加工業者が考えたものだね。そのためびんにはそれなりの形や機能があるけれど、共通して注ぎ口の部分にしょうゆがこびり付いていますね。まだまだ改善課題がかなりありますよ」というような評価をされていたようです。

しょうゆ卓上びんのデザイン

コンビを組んだ榮久庵先生と吉田が挑戦した卓上びんの開発ですが、「古くて伝統的なしょうゆをいかに新しくできるか」に、課題を定めました。そのような狙いから出発して、今日まで変わることのない形

一九六一年に、この卓上びんが発売されました。キッコーマンから、当時は黄色いキャップのソースというものもありましたが、この二種類を小売価格一本四十円で発売をしたという記録が残っております。この卓上びんの商品は、発売後五十四年が経っているわけですが、今日までに累積四億五千万本、日本はじめ世界各国で販売しております。

この卓上びんの機能とデザインのポイントについて、掘り下げて皆さんにご紹介をしたいと思います。

一つ目は、差すときの切れ。当時は尻漏れといいまして、注ぎますと最後がうまく切れずに、つうーっと容器の下に垂れてくるという尻漏れがあったのですが、この切れをきちっと解消するというのが機能上の課題の一つでありました。榮久庵先生は、このしずくが落ちないように注ぎ口のキャップの模型を百個近くいろいろ作って研究されたわけですが、それでもなかなかうまくいきませんでした。ある日閃いて、注ぎ口に六〇度ほどの角度で逆方向に切れ目を入れたら、これがうまくいったということです。

一〇一回目の模型の試作で、偶然が味方をしてくれた幸運もあったようですが、まさに逆転の発想だったというふうに先生自身もおっしゃっておられます。

二つ目の機能としましては、詰め替えのしやすさであります。当時主流の二リットルびんの口径より一ミリメートルほどボトルの入り口を広く設計しまして、しょうゆが無くなったときに詰め替えをしやすく工夫いたしました。赤いキャップを外すと、ちょっとラッパ口のようになっているのがおわかりになるか

第二講　食文化と生活のデザイン

37

卓上びんの特徴③
持ちやすさ注ぎやすさ

卓上びんの特徴①
差すときの「切れ」のよさ

卓上びんの特徴④
ふくらみのある安定感

卓上びんの特徴②
「詰めかえ」のしやすさ

と思いますが、当時の二リットルびんよりも口径を若干大きくして注ぎやすいように設計をされたということです。

三つ目のポイントは、持ちやすさ、注ぎやすさということです。女性の手の大きさだと、首を持って注ぐと自然に小指が上がり、そのシルエットが非常に美しいということで、こういった要素も勘案しながらアプローチしたデザインだと言われております。榮久庵先生は、当時の日本人が求めていたモダンなライフイメージを叶えるに当たり、日本文化の美意識の伝統にも敬意を払われていました。伝統美に対して敬虔な姿勢を保つことを造形の心の根幹とされたと、おっしゃっておられました。そういう開発背景もあ

榮久庵憲司とデザインの世界

38

キッコーマンしょうゆ卓上びん／1961年／D. GK インダストリアルデザイン研究所

って、日本女性の自然な所作といいますか、そういった所作と一体化させたデザインと言えるのではないかと思います。

最後のポイント、四つ目は、膨らみのある安定感であります。このフォルムは、細い首からなだらかに膨らんで下りて、ボトルの胴回りが何とも言えない曲線になっています。それにより絶妙な親近感と安定感を作り出しています。「形態はまろやかに」と、そういう表現を榮久庵先生は用いておられたと聞いておりますが、まさにその通りの造形が最終的に実現されたと言えるでしょう。

それから、榮久庵先生が完成させたこの卓上びんは、工芸品としてではなくて、やはり大量生産を前提とした工業製品に

第二講　食文化と生活のデザイン

39

位置付けることが、キッコーマンの吉田が考えるゴールのイメージでした。吉田はそれを、ちょっと難しい表現ですが、当時のメモには「近代的造形作法」と記載しております。設計の緻密さを追求することによって、キッコーマンの工場で高品質なしょうゆを早いスピードのびん詰めラインで生産できるようにすることを目指していたわけです。結果、一九六一年、発売初年度で二百万本を製造し、販売することを可能にしました。

それからもう一つこだわりがありました。食卓の上にブランドを載せていくという大きなこだわりです。卓上びんの表面には黄色の印刷された六角マークのキッコーマンのロゴ、それからしょうゆという文字が施されていますが、消費の最後のシーンまでブランドが存在し続けることが意図されています。従来の二リットルびんは台所の下が自分の居場所で、そこからしょうゆ差しに詰め替えをした時点でブランドが消滅していたわけです。これに対して、食卓にこの卓上びんが置かれることによって、食べている時間までダイレクトにブランドを認知させることができました。

これはブランドマーケティングの視点からとても大切なことです。ただ保存するためだけの容器から、使いやすい食生活の新しい道具に変えるというコンセプトでスタートしたプロジェクトでした。これまでの固定観念から脱却する革新性と、機能を追求することによって新しい需要創造をめざす精神により支えられていました。

デザインのグローバル展開

ここからは、しょうゆ卓上びんが楽しさとおいしさを、世界へ、未来へつないでいくということで、国内外のデザインのバリエーション展開の事例を紹介したいと思います。国内のキャンペーンの事例ですが、実はキッコーマンは東京ディズニーリゾートのオフィシャルスポンサーでもありまして、開園の周年イベントにあわせてつくった、東京ディズニーランドの開園二十周年記念のボトル、それから東京ディズニーシーの十周年の記念ボトルなどがあります。いずれもキャップやボトル表面にミッキーマウスがあしらわれたものです。こういった製品を発売して食卓に楽しさを提供してまいりました。

海外の事例ですが、いまヨーロッパは、たいそうな和食ブームでございまして、そのブームに乗ってしょうゆの需要も非常に伸びております。キッコーマンの工場はオランダにもございまして、ヨーロッパ限定のデザインボトルをつくったこともございます。デザインはヨーロッパの現地の方にしていただきましたが、卓上びんの表面に五つの色は世界の五大陸を意味していますが、地中海に浮かぶ島国、マルタ共和国のスーパーマーケットでの店頭プロモーションでは、天井から卓上びんのビッグボトルを吊るして、お客さまに向けてアイキャッチの機能を持たせたようなこともありました。

そして、アメリカの事例です。アメリカはキッコーマンが世界へ進出した最初の国でありまして、一九

世界共通のシンボルへ
毎年 約１００カ国・２千万本（日本の３０倍）

左よりヨーロッパ向け製品、日本国内、アメリカでの生産品

「革新と新需要の創造」の精神は引き継がれる

「革新と新需要の創造」の精神は引き継がれる
（左：しょうゆ卓上びん／1961年、右：生しょうゆ密閉容器／2011年）

七六年のアメリカ建国二百年の際には星条旗をモチーフにした卓上びんがデザインされ、大いに人気を博したと聞いています。最近では二〇〇七年、キッコーマンがアメリカに進出して五十周年を迎える年にあたり、記念ロゴを印刷した卓上びんを日米で同時に期間限定で発売いたしました。また、二〇一五年七月からは、日本の代表的なキャラクターであり世界でも爆発的な人気のキティちゃんボトルを発売しました。メジャーリーグベースボール（ＭＬＢ）のニューヨーク・ヤンキースの本拠地ヤンキー・スタジアムには、キッコーマンの広告が卓上びん付きで掲示されていることも加えておきましょう。三塁側の内野の二階席のフェンスです。

世界各地の製造拠点でキッコーマンのしょうゆ卓上びんは生産されております。びんの印刷内容は、オランダ工場で生産されるヨーロッパ向けの製品、国内生産の日本向け商品、そしてアメリカでの生産品は、それぞれ異なるわけですが、赤いキャップの卓上びんは世界共通のシンボルとなっています。毎年海外市場では、約百カ国で二千万本（日本の三十倍）が販売されています。

榮久庵憲司とデザインの世界

デザイン資産の継承

榮久庵先生には、従来のしょうゆ差しという生活必需品を、卓上びんという形で機能美を極めて、芸術品に高めて、世に送り出していただきました。これは不朽の名作と言ってよいと考えています。MOMAの愛称で親しまれるモダンアートの殿堂、ニューヨーク近代美術館に永久収蔵されていますし、一九九三年には国内でグッドデザイン賞（ロングライフデザイン賞）にも選定されています。

この製品の革新と新事業の創造の精神は、今日までキッコーマンの社内で引き継がれております。二〇一一年に発売した「キッコーマン いつでも新鮮しぼりたて生しょうゆ」もその精神が注ぎ込まれた商品であります。生しょうゆのしぼりたての新鮮さと密封ボトルで、新鮮さをキープするというダブルフレッシュが非常にご好評をいただいております。

それから、会社の理念やメッセージを伝える企業広告を私どもは出しておりますが、「しょうゆがへるたび、ふえるもの」というコピーで、食を通して人の心の温かさを大切にしたいというメッセージを発信したこともございます。これなどは非常に話題を呼んだ広告の一例になります。

キッコーマンには実は「なあにちゃん」という公式キャラクターがいます。このキャラクターも卓上びんをかたどったものの一つでございます。「おいしい記憶をつくりたい」というスローガンのもと、当社

キッコーマン公式キャラクター「なあにちゃん」

の食への想いをお客さまと共有すべく、次世代を担う人々に食の大切さを感じてほしいと考えている女の子のキャラクターです。この子は、広告やイベントなどで活躍中です。一つの容器として誕生した卓上びんですが、いまでは商品デザインの枠を越えて、企業アイデンティティのひとつの重要要素になっています。

最後になりますが、榮久庵先生から引き継がれたこのデザインという資産とともに、われわれはキッコーマンしょうゆをグローバルスタンダードな調味料にすることを目指してまいりました。これからも世界の人々にとって、食生活にはなくてはならない調味料であり、ブランドであり続けたいと思っております。

食のパッケージデザインをめぐって

佐井国夫

日本の伝統パッケージ

ただいま榮久庵先生の手掛けたしょうゆ卓上びんのデザインについて、キッコーマンの田嶋さんからお話がありました。話題を豊かにするという意味で、食文化をめぐっての日本の伝統パッケージのいくつか、そして榮久庵先生の作品の一つ「Café no Bar（カフェノバール）」という缶入りレギュラーコーヒーのデザインについて紹介いたします。

私たちの日常生活の様々な場面を見渡しますと、パッケージデザインによってビジュアル化された情報は、数多くあります。気付かないうちにそれらを利用して、また楽しんでいるのではないかと思います。時代を超えて生き続ける原型的なパッケージは興味深く、現代生活では忘れがちな素材を生かして物を上手に包む知恵が凝縮しています。

例えば風呂敷ですが、日本の暮らしの中で日常的に用いられますが、様々な形状の物を上手に包みこむ魔法の布と言っていいかもしれません。菓子折の箱などはお手の物で、一升びんですら巧みに包んでしま

第二講　食文化と生活のデザイン

います。おにぎりを作る際に用いられる、ご飯などを包む海苔も、ご飯が手にくっつかず、香りよく食べられるために工夫された、一種のパッケージでもあります。天然の素材として身近な竹は、涼しく見せる羊羹のパッケージにも利用されてきました。羊羹をそのまま露出するのは野暮。竹の風味も加えられ、持ち運びやすいのも特徴的です。

稲わらを使った「卵のつと」と呼ばれる卵のパッケージデザインがあります。これなど国際的評価も高く、伝統パッケージデザインの中でも傑作の一つに数えられます。わらという材料自身に適当な緩衝材の働きがありまして、割れやすい卵も安心して持ち運べます。しかも目に卵の新鮮さが伝わって来るオープンな構造です。実際に丁寧に作られており、例えますと卵の兄弟を旅立たせるために、職人さんが心を込めてつくりあげた旅装束みたいなものでしょうか。そんなパッケージだと私は思っております。

それから、稲わらもそうですが、環境に配慮したデザインとしてはパルプを使ったパッケージも古典的ですね。パルプで作られたパッケージは質素なものですが、一方で逆手にとって高級感を感じさせる百貨店のランチボックスなども最近は見られるようになっています。先ほど田嶋さんが紹介された卓上びんも、詰め替えて再利

パルプ製ランチボックス／株式会社グランドセントラル／1990年／D. GK グラフィックス

榮久庵憲司とデザインの世界

用できるという意味で、環境配慮のデザインと言うことができるでしょう。

カフェノバールのデザイン

さて、株式会社西武百貨店の贈答用レギュラーコーヒーの商品、カフェノバールのデザインのお話に移りたいと思います。ブラジルの日系農園主が自家用に使用していた品質のよい豆を原料にした、価値ある商品です。商品企画の段階で缶包装にすることが既に決まっており、具体的にどんな缶にするかは榮久庵先生のデザイン次第ということで、このシリーズのプロジェクトが始まったのは一九八七年だったと思います。

デザインワークは、商品の品質を余すところなく伝え切り、コーヒーを味わい楽しむのに相応しい形の考案から始めました。出来上がったカフェノバール缶は、普通の金属の缶にプリミティブな密閉締め具や軽量スプーンが備わった、いわゆる記号性を重視したデザインの一例と言えると思います。本物以上の本物らしさを目指して、多種多様な情報を複合・加工して、仕上げられています。

イメージ形成にあたっては、いきなり絵を描くということではなくて、缶とは何かを考えるところから始めました。その美しさをどこに求めたらいいのか。コーヒー缶の内部には確かな品質と香りを封じ込めるために、窒素や吸着剤などを封入してあります。そこでは、金属板の厚みを境に、外と内の圧力差に耐える、缶を巡っての理化学ドラマが演じられています。緊張感がみなぎるシチュエーションは、さながら

第二講 食文化と生活のデザイン

一般に缶包装の多くは、ダイレクト印刷によって中身表示をします。しかし、缶の形状と素材感のもつ固有の美しさで高品質を語りたいという強い意思が、当時の榮久庵先生にはございました。そこで、胴体部分は初期工業化時代を思わせるシンプルな構造の表現、蓋のデザインでは中身を封じ込める力強さをモチーフにして、しかも胴体部は素材美そのままに紙印刷ラベルを貼り付けるという古典的手法を用いました。また、蓋の開閉メカニズムに工夫をこらし、金属製の特製スプーンを組み付けて、全体としてコーヒーをいれる楽しみを提供する配慮もしております。

このようなデザインにとっては、ディテールが非常に重要になりますことを、付け加えておきたいと思います。缶が完成するまでのプロセスでは、図面化の次に、モデリング（模型試作）の段階があります。モデルを作って何を確認するかといいますと、完成品の実際のイメージです。平面図面と立体ではボリューム感覚が全く異なりますし、印刷ラベルに関しても平面で見るのと、実際に曲面に貼られた感じは違います。試作検討を疎かにすると、円形のつもりが楕円になってしまったということは現場ではよくある話です。

このコーヒー缶容器の場合にも試作検討は数度にわたりました。卓上びんの開発過程では百個以上の模型モデルで確認、修正をしたあとに、製缶メーカーにより技術図面化、実物試作などを経て完成品に至ります。

一面真空の宇宙空間を航行する密閉空間装置である宇宙船のイメージにもたとえられるでしょう。

このコーヒー缶の事例では、缶が完成しても仕事は終わりではなく、贈答用の商品ですからギフトボックス試作で検討されたと報告されましたが、それだけ真摯な検討を経て高い完成度が実現されているわけです。

榮久庵憲司とデザインの世界

48

カフェノバール・コーヒー缶／三菱商事株式会社／1987年／D. GK グラフィックス

カフェノバール・ギフトボックス／三菱商事株式会社／1987年／D. GK グラフィックス

第二講　食文化と生活のデザイン

も必要になりますし、びん仕立てのインスタントコーヒーや紙パックのアイスコーヒーなども同一コンセプトでシリーズ展開が進められました。そして売り場の形成やコーヒースタンドなど、けっこうデザインも多岐に渡ることになりました。この機会に身近なパッケージデザインの舞台裏にも少しご理解をいただけたらと思います。

　パッケージというものは、物自身に語らせるとともに、生活場面に好ましい変化をもたらす技が必要となってきます。このコーヒー缶は、今年（二〇一五年）で発売されて二十七年になります。キッコーマンのしょうゆ卓上びんと比べるとまだまだです。パッケージが長く愛されることにとって大切な要素は、飽きのこない品性であります。デザインには、機能性と感性の統合、用と美の調和、さらには生活環境の形成などが含まれております。その具体化を図っていくことがデザインに求められる基本的な課題であると考えています。

シンポジウム
「食文化と生活のデザイン」
SYMPOSIUM

2015.7.4

パネリスト‥田嶋康正、熊倉功夫、佐井国夫、黒田宏治（モデレーター）

見えるデザイン、見えないデザイン

黒田　静岡文化芸術大学デザイン学部で主にデザインマネジメントを専門にしております黒田と申します。よろしくお願いいたします。本日はシンポジウムのモデレーターを務めさせていただきます。
シンポジウム「食文化と生活のデザイン」前半では、キッコーマン食品株式会社の田嶋さんより、しょ

うゆ卓上びんをめぐっての話題提供をいただきました。続いて本学、佐井教授より、話題を広げる観点から日本の伝統パッケージ、そしてカフェノバールのコーヒー缶のパッケージデザインについて報告いただいてきました。奇しくも冒頭、熊倉学長から、日本のデザインの特徴の一つとして千利休にもなぞらえながら「飾らない飾り」という特徴を語っていただいた部分があったかと思います。

キッコーマンのしょうゆ卓上びんに関しましては、非常にシンプルな形で、全く飾らないわけではないですが、おそらく「飾らない飾り」にふさわしいロングライフのデザインであると言うことができます。

それからカフェノバールにしましても、ぱっと見れば「缶じゃないか」というぐらいシンプルで「飾らない飾り」ですが、暮らしの文化に融け込み四半世紀が過ぎ、ロングライフで息づいているものと思います。

まず、私から一つ田嶋さんにお尋ねしたいと思います。主にしょうゆ卓上びんで、それを作ったときの逸話、台所で二リットルびんから移す大変さを軽減したこと、食卓を明るくしたようなお話がありました。もちろん一朝一夕ではないと思いますが、ローカルブランドから全国ブランドへ、国際ブランド化も含めて、キッコーマンの事業展開にしょうゆ卓上びんのデザインが及ぼしたインパクトがあったのではないだろうかという感じがいたします。その辺りについて、実はこういったような取り組みが事業の発展性の基盤になったというようなところを、少しご紹介いただけたらと思います。

田嶋　今、黒田教授からお話がありました。先ほど申し上げましたとおり、一九六〇年代から七〇年代と

榮久庵憲司とデザインの世界

52

いうのは日本の食卓がダイニングキッチンに移行して、ちゃぶ台からテーブルに変わり始めた時代です。その中でこの卓上びんは、テーブルの上で食器の一つとして調和が保てるようなデザインだったと思うんです。あまり自己主張せずに、食器仲間の一員として調和していくような、非常にシンプルなデザインだったと思っております。それまで二リットルびんしかなかったわけですから、当時としては容器の革新だったわけです。食卓上にびんが上ってきたということも革新的でした。

今日では、ペットボトルに入った一リットルマンパックしょうゆを量販店などで購入される方が多いかと思います。ペットボトルは、今日では飲料とかお茶なんかでも非常に親しまれている容器ですが、実はペットボトルに食品、すなわち調味料を初めて入れたメーカーがキッコーマンでした。一九七七年にペットボトルにしょうゆを入れて提供させていただきました。その当時、これも容器的に大変革新だったんです。

全国的にスーパーマーケットが台頭し始めた時代ですから、そちらの方に調味料の売り場がシフトしていきます。その空間で二リットルびんを売るというのは、スーパーは配達するわけではないですから、お客さんにとっては買いづらい。ですので、容器に革命が起こって、一リットルのペットボトル容器が全国に広がっていって、ある意味ナショナルブランドへと育っていったわけです。

食事の面からは、和食一辺倒から、中華ですとか、洋風ですとか、日本の食卓の中でも食文化が多様化してまいりました。そうした中で、しょうゆは和食だけの調味料ではなくなっていくんです。要するに、

第二講　食文化と生活のデザイン

洋食のビフテキとか中華料理にもお使いいただける、「万能調味料」としてのアピールを、新聞広告をはじめ各種マスメディアを通じて行い、需要を喚起して、全国の皆さんにキッコーマンしょうゆをより一層身近なものにしていこうという活動をしてまいりました。その積み重ねによって、ローカルからナショナルへ、キッコーマンの商品とブランドが広がっていきました。そして、そのような展開が、今日のようなグローバルブランドへとつながって世界に広がったというようなことだと思っております。

黒田　ありがとうございます。一般の生活者から見える部分だけでなく、見えない支えの部分に関しまして、少し補足いただけたと思います。

佐井先生のお話は、シンプルで単純なコーヒー缶のデザインの話題でした。キッコーマンのしょうゆ卓上びんなども含めて、一見シンプルな形ほど精緻な技術的背景や開発の苦労話があるというふうに一般的に言われております。日本では、細部に神が宿ると言われますが、日本型の製品開発ではディテールを一つ一つ精緻につくることによって全体がうまく仕上がっていく、そようなところがあると思います。そういった観点から、佐井先生からは、デザインのプロセスに関して話題を出していただきました。

先ほどは、十分に時間がなくて語れなかった部分があると思います。一見、単純でシンプルなコーヒー缶ですが、他の製品とは違ったこだわりもあったのではないかなと思います。その辺りのことを一つ二つ

具体的にご紹介いただけると、コーヒー缶デザインへの理解が深まるのではないかなと思います。

佐井　お伝えしたかったのは、シンプルであればこそ、ごまかすことができないということです。そのデザイン性であったり、見栄えということもあるかもしれませんが、やはり商品であり、消費者が使うものであって、まず機能的に持ちやすいものでなければいけないし、使いやすさも考えておかなければいけません。それから、密閉性です。特にコーヒーの世界では香りが漏れないことが一番重要なわけで、そこに徹底的なこだわりがありました。一方で、手頃な値段であることも重要で、きちんとそういったことを両立させることに気を使いました。

　一般のコーヒーのパッケージでは、中身をおいしく見せること、それから食関係ですから安心感を与えるということが前面に出ると思います。それに対して、今回のコーヒー缶のデザインでは、従来型とは違う発想で、缶自身が魅力を増して、本格的なコーヒーであることを、缶の表現を通して消費者に伝えることがめざされました。その狙いはこの造形で達せられたのではないかと思っています。

食卓のデザインとイノベーション

黒田　ありがとうございました。それでは一つ熊倉学長に質問をしたいと思います。講演の中で、榮久庵先生がやってきたデザインは、物のデザイン、事のデザインではなくて、物も事も含めて、人のための心

第二講　食文化と生活のデザイン

55

地よい環境を総合的につくるようなことをされてきたのではないかと提起いただいたと思います。そして、和食の要であるしょうゆのパッケージ、それから寛ぎの飲み物であるコーヒーのパッケージの話題が出ました。そこで、食文化を語る中でパッケージの役割というのでしょうか、ここまでのお話を聞いてお考えになられた辺りを少しコメントいただけたらと思います。

熊倉　食文化とデザインというテーマで、たまたま和の食卓に欠かせないしょうゆ差しと、洋食と切っても切れないコーヒーの缶ということでしたが、大変象徴的な話を伺ったなと思いました。

つまり一九六一年というのは、日本人がようやく戦後という時代を脱却して急速に食文化が向上した時代なんですね。一番お米をよく食べた時代が一九六〇年頃です。その時期に、お米のご飯には欠くことのできないしょうゆ容器として、革新的なしょうゆ卓上びんが出てきたというのは、ちょっと象徴的な感じがします。

もう一つ前の昭和三十年代はちゃぶ台時代です。ちゃぶ台は、食事が終わると畳んでしまいますので、卓上に何かを置いておくということがありません。ダイニングテーブルになって、常時テーブルの上に何かを置きっぱなしにできるようになりました。その何かがしょうゆ卓上びんだったのでしょう。

そういう中で一九六一年に榮久庵先生のしょうゆ卓上びんが出てきたことは大変象徴的だと先ほど申しましたが、それほどしょうゆ差しというのは、日本の家庭では一つの大変な問題だったのです。延々と、

榮久庵憲司とデザインの世界

56

いろいろな人が、切れのいいしょうゆ差しを作るために、陶芸家などいろいろな人が苦労して、なかなか実現できなかったのです。しょうゆを差すと必ず垂れてしまうんです。垂れないしょうゆ差しを作るということは、長年の課題であったわけです。それを一挙に解決してしまったのが、この榮久庵先生のしょうゆ卓上びんだったわけです。ここに、しょうゆ差しというものが食卓上で堂々と日常化する大きなきっかけがあったのだろうという気がします。

ちょうどそれが、田嶋さんが言われたように、ダイニングテーブルに変化する時代だったわけですね。ちゃぶ台からダイニングテーブルに変わっていくわけですが、実は日本の家庭の半数以上がそちらに移ったのは一九七〇年代です。ですから一九六一年は、まだダイニングテーブルが普及する前です。しかし、すでにその頃、住宅公団の供給するような一部都会のアパートでは、寝食分離と申しまして、寝室とダイニングルーム(食堂)を分離するというのが大原則だったものですから、ダイニングには常にテーブルが置かれている。そこに載るべきしょうゆ差しとしてダイニングテーブル化をリードしたのだと思います。

そういう新しい洋風が日本の家庭の中で定着するときに、まさに軌を一にして、あのしょうゆ卓上びんが登場いたしました。これが単にデザインの斬新さとか、一度見たら忘れられないフォルムだとか、そういう容器としての機能や外観の革新性だけでなくて、洋風にあこがれる日本人の価値観みたいなものにフィットしたのではないか、そんな気がいたします。

そこへいきますと、二十五年くらい前に登場したコーヒー缶は、食文化の観点からはちょっと存在感が

弱いかもしれません。なぜそう思うかといいますと、あれは食卓上に載ってこないわけですよね。キッチンに置かれる容器とは言いましても、今から二十五年前というと、日本の台所が大きく変わってきた時期です。その時期に、洋風なしつらえのダイニングキッチンと呼ばれるようになった台所空間の中にも定着し始めて、台所の中もお客さまから見えるような状況になったときに、非常にスキッとした美しいデザインのコーヒーの缶容器があるということは、やはり一つのシンボリックな意味を持っていたのではないかという気がします。

二十五年前というのは、日本人が和食を捨てた時期なんですね。ですから、和食の専門家の立場からは、誠に憎き相手でございますが、日本人が洋食化してくる、その中でコーヒーを詰める缶が日常的にいつも台所に置かれてくるのは自然な流れで、その台所に置かれる缶にいいデザインが出てきたわけで、これは日本の食文化がそこで大きく曲がってしまったということになるわけでございます。

ただ、私はあの缶を実際に使ってみて驚いたのですが、実に開けやすいんですね。あんなに開けやすくて密閉性が保てるのだろうかと思いましたが、ちゃんと密閉性が保てているわけです。あれは工学的にすごい缶だなという気がいたします。いずれにしましても、そういうふうな日本の食文化の歴史、戦後五十年間の歴史の中で象徴的な二つのデザインについてお話しいただけたなという感じがいたしました。

榮久庵憲司とデザインの世界

58

国際性と物事のデザイン

黒田　ありがとうございました。いろいろな議論のきっかけもいただいたような気がしまして、もう少し深めたい気もしますが、時間の関係もありますので、この辺りで、本日フロアのほうにもたくさんの方がお見えになっておりますので、ご質問等ありましたら、それを受け付けたいと思います。

──デザインには意図が重要で、こういうことを表現したいという思いを形にしていくのがデザインかなと思っています。いいデザインは、その意図がはっきり見えるもの、それが混乱しているのは完成度の低いデザインだと思っていますが、その辺りでご意見をお聞かせいただければと思います。

熊倉　私はデザインの専門家ではないので、むしろ黒田先生あたりからお話しいただいたほうがいいかもしれません。おっしゃるとおり、意図あるものを企画するということが、デザインという言葉の本義、本来の言葉の意味だと思います。

ただ、人間だけがイメージを持つことができるという考え方があると思います。クモも巣を作るのに、イメージがあって作っているのかもしれませんが、多分そうではなくて、自分のDNAの中にあの形が全部組み込まれていて、クモはイメージせずとも巣が作れる。自然界の造形というのは、人間がちょっと描

第二講　食文化と生活のデザイン

くことができないぐらいにすごい世界を造形しているわけですね。どこかで誰かがイメージしてつくったとは思えない。強いて言えば、神がイメージしてつくったとしか言いようがない。できあがったものは、大変複雑で見事なデザインですが、それは機能的に明確な意味をもっています。

それに対して、人工的なわれわれのイメージから生まれてくるものは、必ずしも機能性だけを目的としていない。人間の意図するものはとても複雑です。もしかすると、作った人の意図を超えた汎用性をもつデザインもあるかなとも思います。

黒田　いま日本には三十万人ぐらいデザイナーがいるとされています。いろいろな分野があり、仕事への関わり方も様々です。したがって、これがいいデザインで、これは違うというような、単純な仕分けは難しいのが現状です。デザインという言葉で括られる内容はかなり広範囲にわたっており、状況により対象によりデザインの評価は異なってきます。そういう前提で少しコメントさせていただきます。

ある意図のもとにデザインする、すなわち問題解決の実体化を図るというのは、そう違ってはいないと思います。ただ、デザインの場合、意図というのは他者から与えられるものであり、あるいは観察や現状分析から発見するものであり、決して個人的な思いに依拠するものでないことを確認しておきたいと思います。自己の感性に基づく表現はアートの創作であり、デザインとは異なります。

そして、形への表現についてですが、問題解決の実体化にあたって、造形という方法による場合もある

榮久庵憲司とデザインの世界

60

し、そうでない場合もあります。ある物事の実現のために新しい仕組みを組み上げることは後者です。ステレオタイプにデザイン即ち形という捉え方は適切とは言えません。また、形の評価に関しても、例えば安全な食品や住宅、使いやすい自動車やパソコンと言われても、意図がはっきり視覚的に見えるかというと、いささか心許ないですね。造形以外の要素が大きく作用する場合もありますので。デザインと形の関係も、そのくらいのレンジをもって考えていただきたいと思います。

――榮久庵先生のしょうゆ卓上びんも、ペットボトルの活用も、いずれも革新的な部分が相当あるわけですが、そういう先見の明があったのは、キッコーマン社内にどんなような土壌があったのか、教えていただきたいと思います。

田嶋　先ほど申し上げました通り、容器の革新もそうですし、いち早くアメリカに出て行った事業戦略の場合もそうです。先見の明があったと言われれば、結果的にそういうことになると思います。私どもキッコーマンの現在の名誉会長である茂木友三郎が一九七三年、アメリカに日本の企業として最初に工場をつくり、アメリカ市場に製品供給を開始しました。現地の従業員を雇用して、現地の人たちと共に企業市民を目指して事業を営んでまいりました。

第二講　食文化と生活のデザイン

これについては、それぞれの時代で、経営者はじめ先輩方の中に、そういう企業的な革新性を尊ぶ風土が何かあったのではないかという感じはしております。茂木友三郎は、かねてより会社を長く存続させるには「先見力」と「イノベーション」が大切だと言っておりました。食品会社として品質面での技術開発には戦中戦後も取り組んできたと聞いています。わが社には、そういう挑戦的な風土のDNAが引き継がれているようです。十分なお答えではないと思いますが、ご容赦ください。

黒田　ありがとうございます。最後に一言、何か追加発言なり、言い残しておきたいことがあればお願いします。

熊倉　キッコーマンのアメリカ進出は一九七三年です。私が初めてアメリカに行ったのは一九七四年で、そのときにウィスコンシン州でキッコーマンが工場をつくって、しょうゆを生産しているというのを聞いてびっくりしたことを覚えています。

当時、ボストンでも日本食料品店というのは、本当にみすぼらしいのが一つあるぐらいでしたが、しょうゆだけは手に入りました。私みたいな和食派は外国に行って往生するんですね。でも、これは逆に言いますと、しょうゆとわさびさえあれば大体どこへ行っても困らないということです。極端な場合、ステーキもしょうゆとわさびで食べてしまえば大丈夫という、そういう万能調味料のしょうゆが、これは世界的

な調味料になるという見通しを持たれたことは、今にして思えばすごいなという気がいたします。

キッコーマンの国際戦略というのは、私はまだそれほど細かく承知しておりませんが、海外向けに英文の『FOOD FORUM』というパンフレットを年間四回ほど出されておりますね。その誌面を通じて三十年近く、日本の食文化をずうっと発信し続けられておりますから、多分そういう草の根の土壌づくりに支えられて、今日の外国における日本食のブームは生まれてきているのでしょう。大いに感謝しております。

もう一つ、本日はどうしても物についてお話が集中しますが、私が最初に申し上げたように、日本人のデザインというのは、もう少しトータルなものではないかと考えています。そのトータルなものというのは、ライフスタイルの提供といいますか、そういうところまで含めたデザインの力であり、もう少し言えば物の考え方とか世界観、思考とかいうものを含めたデザインの提供といいますか、それが本来のデザインなのだろうと思います。

榮久庵先生が道具寺を作ろうとされたことにもつながってくると思います。それは物ではないよ、もっと物の根底にある何かだよ、ということを言っておられました。柳宗悦が、物は逆に人間を教えてくれる鏡だと言ったこと、そして利休がいろいろな物を創作しながら、その根底にある人間のわびという生き方を提供しようとしたこともそうです。そういうふうな日本人のトータルデザインの考え方が、脈々と今日のデザインの世界に生きていることを最後に付け加えたいと思います。

第二講　食文化と生活のデザイン

黒田　ありがとうございます。それでは、時間の都合もございますので、これをもちましてシンポジウムは終了したいと思います。

　以上、榮久庵先生ゆかりのプロジェクトや物の民主化、美の民主化などいくつかのメッセージを出発点に、キッコーマン食品のしょうゆ卓上びん、それから西武百貨店のカフェノバールという二つのプロジェクトを具体例にして、熊倉学長の洞察も交え話題を広げてまいりました。もちろん本日の話題の範囲から、榮久庵先生のすべてを推し量ることはとうていできません。ただ、榮久庵先生が拓いたデザインの世界への一つの入口としていただければ幸いに思います。

　最後に付け加えますと、本日は榮久庵先生の追悼ということで、卓上びんも榮久庵先生のデザインとして語っておりますが、通常は誰のやった仕事なのかということなど考えることもありません。それほど生活風景の日常に溶け込んでおりまして、榮久庵先生も俺がデザインしたなどと決して言わなかったと思います。

　そういった意味で、デザインにも、アノニマス（無名性）というのでしょうか、デザイナー名を冠するのがいいのか、語らないのがいいのか、デザインの分野では議論のあるところです。その中で、暮らしの中にひっそりと、美しさや道具を送り込む、そういったことを旨とされた榮久庵先生の生き方も、忘れないでおきたいと思います。

榮久庵憲司とデザインの世界

第三講　もの文化と道具のデザイン

もの文化と道具のデザイン

伊坂正人

道具論と幕の内弁当

　榮久庵先生は、物の世界を道具という概念で捉えられました。一般に道具というと、大工道具とか、裁縫道具とか、そういう道具小物をイメージすると思いますが、榮久庵先生は生活小物から都市まで人工物全般を道具という概念で捉え返してみようと早くから主張されておりました。
　肉体の能力を強化し、精神を高め、感性を深める、五感の機微を楽しむための物の世界を道具として捉えようというのが、榮久庵先生が最初に言い出してつくった道具学会（一九九六年設立）で定義する道具の概念です。道具という言葉を見ると、人の道に通ずる「道」という字と「具」すなわち具えるの漢字二文字からできています。道具という言葉は、人の道に通ずる物が道具であり、さらに道を付けた「道具道」みたいなことを榮久庵先生は探求されてきました。そしてその一つの帰結として、現代の新たな道具を持たせたかたちで千手観音を甦らせました。
　今日の文明社会を支える二大発明として道具と言葉があります。言葉は道具よりかなり後に人類が獲得

道具千手観音／2007年／榮久庵憲司監修

したものです。言葉に関しての学問の起源は、紀元前の古代ギリシャの時代にさかのぼり、現在の言語学の体系がつくられています。しかし、それよりもはるか以前に人類が獲得した道具に関しての学問の体系がなかったので、「道具学」を提唱されました。静岡文化芸術大学では開学時に授業科目「道具論」を置いて、自ら教鞭をとられておりました。

そういう道具、生活の道に具わる物というのは、美の体系を持たなければならないという主張もされておりました。その比喩によく出されたのが千利休のお茶の世界、すなわち茶道です。茶道には、茶碗、茶せん、茶釜など、様々な茶をたしなむための道具がありますし、お茶をたてる茶室、庭、路地といった空間もあります。それらを扱う作法の世界、人を招いて茶をたてるので、おもてなしや迎賓の心も関係いたします。

こういうハードからソフトまで含んだ一連の体系を、千利休は茶道という美の体系にまとめ上げました。

榮久庵先生はそれになぞらえて、幕の内弁当に着目いたしました。黒い升目の弁当箱のきれいな枠内に、きれいに種々の食材をしつらえてお出しする、そういう弁当箱の食事です。弁当箱自体が、きれいな形に食材をまとめる装置なのですが、一方で作る側、食事をあつらえる側での段取り、しつらえの営為があります。他方で食べる側、食事をいただく側での作法があり、会食の場合には主人が客人をもてなす心というのも関わります。

それらすべてが幕の内弁当という体系の中に収められています。そして、そういう考え方をすれば、道具の体系やもの文化というものを、いろいろと見直すことができるのではないかということで、榮久庵先

第三講　もの文化と道具のデザイン

69

榮久庵憲司『The Aesthetics of the Japanese Lunchbox（幕の内弁当の美学、英語版）』米国 MIT Press、1998年

生は『幕の内弁当の美学』（一九八〇年）という本もまとめられています。もの文化には美の体系も必要性があると主張されておりました。なお、同書は一九九八年に米国 MIT Press より英語版が出版されています。

道具を使うことはヒト以外の動物にもあるわけですが、道具をつくる道具、二次道具を使うのはヒトの特徴です。つくる物も、実用的な物のほかに、祈りの意味を込めた物、装飾的な物が含まれます。こういう様々な物がつくる世界、人が自然の素材に働きかけて作り上げた人工物全体を、人類学のほうでは物質文化（material culture）と呼んでいます。私は、それに物を使う生活を含めて「もの文化」と呼んでみたいと思います。

近代デザインの源流、アーツ&クラフト運動

デザインについて、私なりに定義をし直してみたいと思います。デザインというのは、広い意味で言うと

榮久庵憲司とデザインの世界

アート、芸術の範疇です、私はそう考えています。芸術の一つにファインアートの世界があります。ファインアートというのは、言ってみれば自分の気持ちを感じるままに表現する世界であり、そういう趣旨の造形世界です。それに対してデザインというのは、他者のための造形行為です。他者というのは社会と置き換えてもいいでしょう。これがファインアートとデザインの若干の違いを示すところだと考えています。

そういうことから、デザインを定義し直すと、生活の必要を美しくつくり整えること、この説明にデザインのすべてが込められるのではないかと思っています。今日われわれが接しているデザインというのは近代デザインです。この近代デザインが生み出された契機は、十八世紀中頃から十九世紀初頭にイギリスで起こった産業革命です。産業革命を通じて、単純に言えば機械による生産方式を取り入れることによって、ものづくりの方法が革新されました。物が大量につくられる、新しい材料を使う、働く形態が大きく変わる、使う者と働く者が分化するとか、産業活動の構造全般が変わるという事態を迎えることになりました。結果として物の価値とか、生活様式なども大きく変化していきました。

そういう産業革命の時期に、産業の変化に対して異論を唱える人、批判をする人がイギリスの中に登場しました。代表的なのがジョン・ラスキンという思想家と、ウイリアム・モリスという実践家です。そこから今日で言うところの近代デザイン、モダンデザインが始まったと、われわれのデザインの分野では位置付けています。

ジョン・ラスキンは機械文明を批判して言いました。産業革命はものづくりの夢を失ったと。つまり働

第三講　もの文化と道具のデザイン

く人、物を作る人というのは、チャップリンの映画ではないですが、必死になって働かされて、そこに喜びがあるのだろうかと。喜びを勝ち取るためには、中世の芸術と職人が未分化であり、創造と労働が融合している時代が理想だと主張するとともに、作る物に対して固有の美という価値があることを見直せというように主張したのです。

そのラスキンの考え方を受け継いで、ウイリアム・モリスが発想と作る行為が一緒である工芸によるものづくりの復権を提唱しました。彼は、ファインアートを大芸術（グレートアート）として概念を仕分け、それに対して小芸術（レッサーアート）という考え方を定位して、生活用品をアートの領域に取り込みました。そこにアーツ＆クラフト運動という一種の社会運動の発端がありました。

さらに彼は、そういうものづくりを、モリス商会というビジネスを立ち上げて一般民衆に届けようとしました。しかし、職人の手作りでの生産ということから、どうしても価格の安い物にならなかったため、結果的に多くの民衆の手に届けるまでにはいきませんでした。モリス自身は、同時代のマルクスの思想などに共感を覚え、理想的な社会主義を目指した人でもあります。

芸術というものを一般大衆のためにという考え方、それも生活道具を芸術の対象に扱うというそのような主張には、榮久庵先生の言うところのこの物の民主化に通ずる部分があるのではないかと思っています。身の回りの生活道具を美しくし、それも芸術総体の枠内として考えようという姿勢。すなわち生活文化をデザインして楽しんでいくという世界、これがもの文化を通してわれわれの生活の質を高める物の民主化の

実践と考えられるからです。

デザインの経済価値と文化価値

デザインの価値を、芸術、文化、経済という三つの側面から捉え、これからのデザインのあり方を、特に経済と文化の側面から少し考えてみたいと思います。

まず経済価値についてです。よく言われていることですが、これからのものづくりは研究開発型にしなければならない、オープンネットワークで供用して物を作らなければならない、高度な付加価値を持った物を原型というかたちで供給しなければならない、さらにものづくりは単に物を作るだけで完結するのではなく、まちづくりと連携しなければならないというようなことです。

分野としては、インフラ関連とか、環境・エネルギー、生活文化関連とか、医療・介護・健康・子育てなどの福祉サービス、ロボットなど先端技術分野、さらに農業を中心とした六次産業などが考えられます。これらに価値を与えるデザインというのが、デザイン諸分野において求められています。例えばインフラ関連でモビリティシステムのデザインが提供されていたり、従来はデザインと距離感のあったエネルギー、健康・福祉、先端技術、農業分野などでも、デザインが深くかかわり合いを持ち始めるようになってきています。

次に、文化という側面ですが、物の生産と対をなす概念として消費があります。いま消費を通して文化

第三講　もの文化と道具のデザイン

73

榮久庵憲司とデザインの世界

短下肢装具 "ゲイトソリューション デザイン" ／川村義肢株式会社／2005年／D. GK ダイナミックス

第三講　もの文化と道具のデザイン

を育て上げるという視点が重要になってきています。これまでは生産、供給という側から消費者に商品が一方通行で流れていたわけですが、消費を循環経路にして両者が密にコミュニケーションをとるものづくりへ。それが結果として、質の高い、定着できる生活文化をつくることにつながります。一方的に供給側から物が流れるというのは、大量生産、大量消費、そして大量廃棄という不可逆な流れをつくってきました。それに対して、常に生活に定着できるようなものづくり、もの使いというのを考えていかなければなりません。そうした消費社会そのもののリ・デザインが要るということです。

例えば家具で考えます。高級桐だんすでは、一竿百万円とか、二百万円かします。これを高いと見るかどうかです。家具は耐久消費財と言われますが、その耐久というのは何年くらいかというと、桐だんすの場合では、修理を施せば三世代もつと言われています。おばあちゃんが使ったものを孫が使う、言い換えれば百年使うことができるわけです。百年で百万円だったら一年で一万円。こう計算すると決して高い買い物に感じないでしょう。そこから浮かび上がる課題は、長持ちする商品でありデザインです。

根底にあるのは使い切るということです。日本文化の基層にある米は典型例でしょう。米は米飯として食べます。それ以外に菓子にしたり、米粉を使って新粉細工をしているし、さらに液体にしてちょっと一杯という世界もつくっています。米を刈り取った後のわらを使って様々な造形物、しめ縄、実用的な俵、わら細工の玩具など、最後は燃やして灰にして使うまで徹底的に使い込みます。米を作る風景自体がわれわれの周りで景観となって寄与するし、米にまつわる祭りも生活を楽しませます。ライフサイクルならぬ

子ども家具 "Formio" ／株式会社三栄コーポレーション／1997年／D. GK インダストリアルデザイン

ライフサイクルです。この伝統を思い出しながら、これからのものづくりやもの使いを考えていったらどうかと思うわけです。

なお、文化には、広い意味の文化と、狭い意味の文化という使い分けがあります。一般に文化というと狭い意味の文化を意味します。狭い意味の文化とは、ファインアートを中心とした絵画や彫刻、音楽、演劇、舞踊などの世界です。それに対して広い意味の文化ですが、一つに非形象、形を持たない文化があります。思想とか、文学とか、科学とか、そういう世界です。そしてもう一つ、形象文化、形を持つ文化の中に、工業製品とか、図案や工芸、建築物といった、いわゆるデザインの世界が含まれてくるのです。すなわちデザインとは、広い意味で形を持った文化世界というふうに置き換えることができます。

第三講　もの文化と道具のデザイン

水上オートバイ "WaveRunner FX High Output"／ヤマハ発動機株式会社／2008年／D.GK京都

JAL国際線エグゼクティブクラスシート "JAL SHELL FLAT SEAT"／日本航空株式会社／2002年／
D.GKインダストリアルデザイン

掃除用具 "sm@rt フロアワイパー、ハンディモップ"／アズマ工業株式会社／2008年／D.GKインダストリアルデザイン

生涯を添い遂げるグラス "タンブラー"／株式会社ワイヤードビーンズ／2012年／D.GKインダストリアルデザイン

第三講　もの文化と道具のデザイン

ソーシャルデザインという新領域

榮久庵先生と私は二十年ぐらい前に日本デザイン機構というデザイン団体をつくりました。デザインの専門分野の枠を越えて、専門外の人たちも加えて、デザインの社会的な問題を考えていこうという集団ですが、そこで主に扱っているテーマがソーシャルデザインです。社会課題に対応してデザインを考えよう。防災とか、医療とか、教育とか。物は一個の物で完結して成り立つわけではなく、そこにある関係性を見つめようという論点もあるし、社会システムそのものを捉え返す課題領域もあったりと、そういう様々な物事に対してデザインを考えていこうということです。

社会課題に対応する事例の一つにお茶のトータルデザインがあります。あるお茶づくりの元を辿ると、耕作放棄地を茶畑にしていこうというアイデアから始まっています。それは緑化を通じてCO_2を削減しようという運動にもつながります。それから、中心商品であるペットボトルをめぐっては、廃棄の際のボトルの減量化が課題であり、丸めればくしゃっと小さくなる容器が求められます。それは容器のリサイクル率を高めることにもつながります。廃棄物として出た茶殻を商品化してみようという試行にも取り組まれています。これなどは、環境問題という課題に対応した総合的なものづくりの一つの事例です。

関係性に関しては、自動車の例を考えてみましょう。百数十年、われわれの車はガソリン燃料との関係の中でシステムをつくり上げてまいりました。しかし近年は電気とか水素というエネルギー源の多様化が

エネループ・ソーラー充電器／三洋電機株式会社／2006年／D.GKインダストリアルデザイン

風力発電システム／富士重工業株式会社／2001年／D.GKダイナミックス

進行しつつありますが、その実用化に向けては自動車の性能だけの問題ではなくなり、当然それを補給する基地や技術との関係性も含めて考えていかなければなりません。自動車とエネルギーというトータルな関係性が、これからの自動車デザインの課題になるのは言うまでもありません。エレメンタリーな道具から広げられた関係性のシステムそのものが課題領域になります。

さらに社会システムそのものをデザインする場合もあります。 路面電車の復権で注目される富山ライトレールは、路面電車の車両デザインが目立ちますが、都市のモビリティシステムとして捉えないと価値を見誤ります。現地に足を運べば実感できますが、カラフルな電車車両だけでなくて、路線上には駅舎施設もあれば、様々なグラフィック要素もあり、都市景観や賑わいとの関係はまちづくりそのものです。低床で高齢者にも快適な移動システムであり、自転車との乗り継ぎ、

第三講　もの文化と道具のデザイン

81

富山ライトレールトータルデザイン／富山市・富山ライトレール株式会社／2006年／D. GK設計、
GKインダストリアルデザイン、GKデザイン総研広島（撮影：室澤敏晴）

自家用車との乗り継ぎにも工夫がこらされています。地方都市の社会システムとしての認識を踏まえてのデザインの成果であると言えるでしょう。

海外の事例をいくつかあげておきます。雪国のホームレスに暖かい衣服を寄付するキャンペーン（The Warming Hanger）のために洗濯屋が配るハンガーがあります。オランダには、使える不要品をこの中に入れておき、通りがかりの人が自由に持っていっていいという仕組みをつくったのです。使える物のリサイクル、リユースを試みているゴミ箱というのは興味深いところです。ゴミ箱関連ばかりになりましたが、ニューヨークではゴミ袋をアートに仕組んでしまった例も見られます。

ソーシャルデザインというと目に見えない仕組みに焦点がいきがちですが、道具が問題解決の起点になることも実は結構あるわけです。その辺りのアプローチにも榮久庵先生流のソーシャルデザインの特色があったのではないかと思っています。

物の民主化とデザイン

榮久庵先生は、よく真・善・美という言い方で、デザインを解題されておりました。真のデザイン、善きデザイン、そして美しきデザインです。デザインの概念を単純化して広く伝え、すべての物をデザインを通して人々に提供しようと考えておられました。世界的な視野で、グローバルな活動を盛んに行ってき

たわけです。

　もう一つ榮久庵先生が唱えていたことに、物の民主化の思想があります。すべての人々に、質の高い生活文化を物を通じて提供していきたい。そのためにはデザインが重要な役割を果たすし、そのためにデザインの道を歩んだというデザイン観をお持ちでした。若かりし榮久庵先生が広島で終戦を迎えたときに、あたり一面の廃墟の中に立ちすくんで、これからはより質の高い「もの文化」をもう一度手に入れなければならない、それにはデザインが欠かせない、それでデザインの道に進む決意をしたというような逸話が残されています。

　新しい価値を創出するデザインの価値というのは、社会運動的にプロモーションしなければ理解を得られないと、榮久庵先生は考えておられました。重要なことは、デザインを単に「つくるビジネス」と考えるのではなく、そういう運動を通して理解されたところに事業を、プロジェクトを展開して実をつくり、実をつくったら学問で検証し、また新たな課題を発見し運動する、そういう循環構造を通してデザインを進化させること、もの文化、質の高い生活文化を築き上げようと、一貫して主張されていたんだと思います。

第三講　もの文化と道具のデザイン

補講 1
KENJI EKUAN

道具という言葉

道具という言葉の定義はいままでいろいろとあるが、どれも曖昧として定かではない。道具の定義は人間に依って人間の目的達成のために物質をかたち化することで、人格形成のために人の魂のありか、向上を求めることである。ただ単に便利な道具を創るために人間は生きているのではない。道具を創ることによって、人間自身が成長しなければ、道具を創る意味はない。

奇しくも「道」・「具」という二文字を組み合わせて「どうぐ」と発音させた日本語としての良さがある。「道」とは孔子の昔から中国に伝わった天地にあるすべてに価値を求める意義であり、「具」は具体的なかたちになったものをいう。だが道具という言葉は不思議なことに中国にはない日本独自の言葉である。「道に具わりたる」と詠めば、僧侶修業中に必要な生活用品のことであり、「道の具わりたる」と詠めば用品自身に道を有していることを意味する。だから道具という文字は哲学的であり、人間にとって道具を創ることは、人間の理想を目的にしているということになる。

道を求め、道に達することはどういうことなのか。孔子、孟子、老子は道を人間の目標にして生きてきた。道を達することが絶対というほど実現できないが故に、悟りのイメージといってよい。天地自然の創

榮久庵憲司とデザインの世界

86

造の理念ともいうべきである。したがって道具という文字は、儒教、道教の両方に深い関係があるといえる。そこが「Tool」と異なり、科学の合理性を基礎とする西欧的「Tool」と「道具」は比べることができない異質な存在であるといってよい。

しかし道具が快いものになるには美という感性が必要になる。茶道では道具は御道具という。一般的に「お」をつける女性用語ではなく、尊いという意味を含んでいる。それが美である。尊敬される美、だから美は尊い。道具を尊いものにするなら美しくなくてはいけない。

まとめていうと「美によって道をえて道具となり、人は道具をえてその道を悟る」ということになる。美といい、道といい、具えといい、どれもが複雑で奥が深い。こう考えると正宗の日本刀にせよ、長次郎の黒楽茶碗にせよ価値の高さがわかる。

こうしたことに思いを巡らせながら現世を見渡すと、道具の意義を欠いた道具があまりに多いことにあらためて気づく。たとえば自動車という道具は人間に行動の自由をもたらす一方、交通事故や公害を惹起させた。道具は破壊と構築という二面性を持つ。それは道具の宿命でもある。しかしこのままでは人類は滅びるのではないかと思うようになった。道具の破壊力と構築の調整が必要になってきたのである。

（榮久庵憲司『デザインの道』鹿島出版会、二〇〇七年、まえがきより抜粋）

補講1　道具という言葉

87

補講 2
KENJI EKUAN

禁欲と非禁欲

「幕の内弁当」が秘めている知恵＝デザインコンセプトはたくさんある。そのきわめつけが方一尺の枠取りである。たくさんの種類のたべものをいちどきに食べたい、という非禁欲な欲望を満たすだけなら、方三尺、方六尺といった絶大なる弁当を作ればよい。枠取りなど取り払ってしまえばよい。だがそれをわずか方一尺に限定したところに絶妙の楽しみが生まれた。非禁欲の望みに禁欲の枠を設けることによって、楽しみの次元を高めることに成功したのである。こうした巧みな工夫が、なぜ日本特有の美学として成立したのだろうか。

総じて北方の宗教は禁欲的であり、砂漠の民の一神教も厳しい戒律をともなっている。厳しい環境の中で、宗教は生きぬくための知恵の体系として禁欲の枠を設けたのである。一方、高温多湿で水や緑に恵まれ、手を伸ばせば果実がたわわにみのっている南国は、非禁欲な人間解放の楽園である。日本は、非禁欲をほしいままにする南国の楽天性を根底にもち、多情多欲への執念を原感覚として体内化している。一方で北方の戒律を文明の枠取りとして取り入れ、つねに非禁欲の放恣を抑制してきた。禁欲と非禁欲の、この相矛盾する感性の相克を、見事なバランスに造形したものが、幕の内弁当、すなわちその限られた枠取

りの中に絢爛たる食欲の世界を入れこむ術なのであった。

禁欲の枠取りに、非禁欲の多彩を入れこもうとする相克が、魅惑にみちた結晶を作りあげる。禁欲だけでは創造は生まれない。非禁欲を体内に原形質として保っている日本人に、禁欲一遍倒は不毛をもたらす。枠取りを限定しておきながら、そこに真に人間的な性情にしたがって、非禁欲な内容を、いかにすれば入れこめることができようか、と知恵をめぐらす。このとき、禁欲のフレームは創造を誘発する装置となる。

この知恵の働かせかたこそ、日本的なデザインの魅惑の原点なのである。

幕の内弁当にこめられたこうした美意識が、万能コンパクトな小型カメラや、あらゆる機能を持ち込んで贅を尽くした小型自動車にこめられ、世界の人々を魅了していくのである。(後略)

〈『GK News』Vol.9-02、GKインダストリアルデザイン研究所、一九八一年十一月〉

補講3
KENJI EKUAN

「幕の内弁当の美学」とは

GK展を行った年（一九八〇年）に、『幕の内弁当の美学』という本を刊行しました。この本では、日本の伝統と現代、インダストリアル・デザインを結びつけて、日本的発想の原点を探ろうとしたのです。いわば、そういうことを通して、戦争で失われた日本人の誇りを取り戻すことに大きな目的がありました。それまではあまり深く考察していなかった、日本の伝統文化の再発見でした。

それまで欧米では、日本の自動車でも電気製品でもすべて品質は悪くないが、全部欧米のコピーであると盛んに避難してきたわけです。私はそれを覆したかったのです。ある意味でそれが、私が一生をかけてやってきたことでもあります。病床で伏せっていたことは、あらためて日本人と日本文化というものを考える絶好の機会を与えてくれたと言えるかもしれません。

その意味で、限られた場所にいろいろなおかずを美しく並べる「幕の内弁当の美学」こそは日本人のオリジナリティの原点のひとつであり、そこから逆に形を変えて、さまざまな道具や製品になっていくのです。限ご存知のように、幕の内弁当に限らず、日本にはコンパクトに凝縮する伝統文化が数多くあります。られた箱の中に、たくさんのモノなり情報を入れることは、欲の深いことではあるけれども、それを美味

しくきれいにコンパクトにまとめるのが、日本の美学であり、日本人の真骨頂である。それは、俳句や短歌、盆栽、茶の湯などにも通じる日本的な特質でもあるわけです。

語り出すと止まらなくなってしまいますが、「幕の内弁当の美学」の最大のポイントは、限られた、制限のあることは、決して不自由なことではない、それは逆に、想像力を豊かにし、人間の潜在的な力を発揮させて、より調和のある世界を開くものだ、ということです。

背景にあったのは、万博などに代表される近代主義の成長路線が完全に行き詰まっていたことです。オイルショックもありました。「成長の限界」がささやかれ、歯止めのない量的な拡大志向では、にっちもさっちも行かなくなっていたのです。

逆転の発想でした。今にして思えば、日本にまったく資源がない、枯渇しているわけです。そのことをこそ追求すべきだということです。であるけれども、その資源のないことが、前衛であり先端である。まさに、そのことをこそ追求すべきだということです。

そしてもう一つ大事なことは、悲壮感をもって邁進するのではなく、きわめて楽天的に楽しむという感性。「幕の内弁当」というのは、いろいろなものが目と舌で味わえて、なによりも楽しみなわけでしょう。日本建築など、よく言われるように、紙と木と竹でできている。自然そのものというよりほかないけれど、燃えてなくなってしまうようなものが、長い歴史の中で変わらずに認められてきたということの不思議さがあります。やはりそういう中に、日本人は快楽ということを見出してきたのだと思います。

(榮久庵憲司『デザインに人生を賭ける』春秋社、二〇〇九年より抜粋)

補講3 「幕の内弁当の美学」とは

第四講 道具と空間のインダストリアルデザイン

道具と空間のインダストリアルデザイン

磯村克郎

道具から空間へのDNA

榮久庵先生といえば、しょうゆ卓上びんやオートバイなど工業製品のデザインが出発点にあったとお考えの方が多いと思いますが、GK結成から間もない一九五三年に、東京駅前広場のプロジェクトにも携わっています。東京藝術大学の小池先生岩太郎先生が千代田区から東京駅前広場の計画を依頼されて、当時学生であった榮久庵先生はじめGKの面々が担当することになりました。駅前広場というのは、そもそもは土木や都市計画の専門家がデザインするものでしょうけれども、それをインダストリアルデザイン（ID）のグループが考えたというところに一つ面白い出発点があったと思います。

駅前広場のデザインとして、どんなことをGKは考えたのかと、当時の模型の写真を見てみると、小さい物体が道路上に点々とあるのがわかります。よく見ると自動車の模型なんですが、一九五〇年代は自家用車はまだ普及していない時代であり、現在のような車社会というのは、まだまだ先のことだったんです。

しかし、この計画は、自家用車がどんどん普及していった近未来の社会では、どのような駅前広場の可能

第四講　道具と空間のインダストリアルデザイン

東京駅前広場計画／1953年／右から３人目が榮久庵憲司、右端が小池岩太郎（東京藝術大学助教授・当時）

性が考えられるのか、そういうところから発想してつくられたものでした。通常の駅前広場計画のプロセスとは明らかに異なるアプローチがとられておりました。

模型写真をよく見ていただくとわかりますが、新宿駅西口の駅前広場の構造とよく似ています。地上から自動車が地下に降りていき、歩行者とは分離されたロータリーを回って送迎を行い、また地上に出てくるという空間の流れになっています。このプランは実現しませんでしたが、次の時代を的確に予見していたものと考えられます。

さらにGK草創の頃の作品を見ていくと、公衆電話ボックスが目にとまります。NTTグループの前身である日本電信電話

榮久庵憲司とデザインの世界

96

公衆電話ボックス／日本電信電話公社／1953年／D. 逆井宏(GK インダストリアルデザイン研究所)

公社主催の電話ボックスのデザインコンペティションで、第一席を受賞して、実現されたものです。一九五三年のことです。屋根の部分が、視認性を高めるために赤い色になっており、ボックス本体の白色とのコントラストから「丹頂鶴」の愛称で親しまれました。今見てもシンプルできれいなデザインだと思います。直方体のボックスの角に丸みをつけたデザインが特徴的でした。

一つの工業製品として提案されたもので、小さいですが内に空間を持った製品という意味で、通常の製品、生活用品とは性格が異なります。また、オートバイや楽器、オーディオなど初期の作品の多くがプライベートユースであるなかで、この公衆

第四講　道具と空間のインダストリアルデザイン

電話ボックスはパブリックユースであるという意味でも、異色なプロダクトと言うことができます。これは榮久庵先生の作品ではなく、GKの他のメンバーの作品になりますが、GKには結成時より公共の空間をつくるという指向性が内包されていたと言うことができるでしょう。

建築とIDのコラボレーション

道具から空間への流れを辿っていくと、ワックスマンゼミに参加したという事実に行き当たります。一九五五年にコンラッド・ワックスマンという建築家が若手建築家や建築系学生を集めて東京大学工学部でセミナーを開きました。建築関係者を中心に二十一名が参加する中に、東京藝術大学の小池岩太郎先生の推薦でインダストリアルデザイン分野から榮久庵先生がただ一人参加して、建築分野の学生たちと交流することとなりました。当時東京大学の学生であった磯崎新も参加しておりました。

建築関係のセミナーではありましたが、内容は当時普通に考えられていた重厚な建築ではなく、スペースフレームという言い方で、細いパイプをジョイント部材で組み合わせて小さな空間ユニットをつくり、その空間ユニットの組み合わせによって増改築可能な建築を実現するというものでした。スペースフレームというのは、建築設計と工業デザインの中間的な存在で、建築関係の参加者には戸惑いがあったようです。逆にインダストリアルデザイン出身の榮久庵先生にとっては取り組みやすい内容だったようです。

ともあれ、そんなチャンスにも恵まれて、榮久庵先生はGK結成の初期の頃から建築分野の若手と交流

榮久庵憲司とデザインの世界

98

をもつことができました。当時、丹下健三はじめ日本の建築家が海外でも認められ始めるなど、建築の世界は動きが活発な時期であり、そういう分野と交流をもちながら活動をスタートできたのは、よき巡り合わせだったと言うことができます。

なお、なかなか面白いのは、その集まりに榮久庵先生はデザインしたばかりのヤマハのオートバイに跨がって登場し、建築学生たちをびっくりさせたそうで、そんな逸話が語り継がれています。少しやんちゃな榮久庵先生の人柄が思い浮かぶようです。

それからもう一つ、建築分野との交流というと、一九六〇年代に展開された前衛的な建築運動であるメタボリズム運動がありました。メタボリズムという、生物でいう新陳代謝になぞらえた建築の考え方です。一九六〇年に川添登、菊竹清訓、黒川紀章ら建築家のグループに、グラフィックデザイナーの粟津潔やインダストリアルデザイナーの榮久庵先生が参加してスタート。メンバーはみな三十代で、侃々諤々の議論をしながら、いろいろなプロジェクトを提案していきました。

そこで、榮久庵先生はじめGKはどんなプロジェクトを構想したかというと、例えばカボチャハウスがあります。形状

道具論研究：核住居（カボチャハウス）／1964年／D. GKインダストリアルデザイン研究所

第四講　道具と空間のインダストリアルデザイン

道具論研究：核住居（カボチャハウス）／1964年／D. GK インダストリアルデザイン研究所

がカボチャに似ているのでそんな愛称で呼ばれますが、設備を中心にしたコア（核）があって、その周りを工業製品として生産されたカプセルが取り巻いている住宅の模型です。一九六四年に発表されました。カプセルの中には暮らしていくための様々な空間が用意されています。そのカプセルが交換可能な仕組みになっています。下のほうは、半屋外生活ができるようなスペースになっていて、工業生産品による住宅でありながら、日本的な空間である縁側や土間のような空間構成になっています。

ほかにもいろいろな研究プロジェクトが提案されていきました。その延長上に、バスストップ、案内板ユニット、休憩用

榮久庵憲司とデザインの世界

100

ベンチをはじめとしたストリートファニチャーや総合的な公共空間デザインのプロジェクトが展開されていくことになります。

大阪万博を契機に実験から実践へ

　榮久庵先生を中心としたGKの研究グループは、一九六五年にバスストップのためのシェルターユニットの提案、六七年にストリートファニチャー論の発表、そして六九年にはそれらの集大成ともいえる「装置広場」を住友金属工業と共同で提案いたしました。「装置広場」というのは、都市内の交差点の上に鉄骨造の人工地盤を架構しまして、そこに様々な機器や道具を組み込んだ人工的な広場をつくろうとする提案プロジェクトでした。案内サインや情報ブース、人々の佇む場所や休憩スペースなどが複合的に配置され、都市内の一つの拠点にしようという構想になっておりました。装置という言い方で、道具というイメージよりも、もう少し技術とか仕組みが複合的に入ったイメージを、訴えたかったのではないかと思います。

　そして、それらデザインが具体的に花開くのが一九七〇年の大阪万博になります。大阪・千里丘陵の三三〇ヘクタールの会場敷地に、百八十三日間の会期で六千四百万人が訪れた一大イベントが開かれました。会場内には色とりどりのユニークなパビリオンが建ち並び、透明チューブの動く歩道やモノレールが行き交うなど、さながら未来都市の実験場のごとき空間が広がりました。榮久庵先生は大阪万博で何をやられたかというと、会場計画プロデューサーの丹下健三からストリートファニチャーの総括責任者を任され、

第四講　道具と空間のインダストリアルデザイン

照明器具とか、時計とか、郵便ポスト、案内サイン、電話ボックス、公衆トイレ、休憩用のベンチやシェルターなどのストリートファニチャー全般の配置計画、デザインを担当いたしました。モノレールの車両デザインも担当することになりました。

この万博の中で、これまでに構想してきたいろいろなデザイン、ストリートファニチャーや装置広場の構想が初めて実現できたのです。大阪万博ではパビリオンやお祭り広場が花形だったとは思います。後に自身で「榮久庵憲司は、パビリオンは眼中にないんだよ。パビリオン以外のもの——公共スペースで、ストリートファニチャーを使って、人々がちゃんとそこを行き来できて、佇める、そういうスペースをちゃんとつくる」のが最大の目標だったと語っておりますが、大阪万博の場を通してそれを実証したわけです。

それまでは、いわゆる雑件というように言われていた都市内の諸々の小工作物が、会場の中でストリートファニチャーとしてしっかり認められた世界になっていく、そんな経緯が榮久庵先生にとって大阪万博の最大の意義だったといえるでしょう。認められたというのは、行政庁の発注区分として認知されたのみならず、ストリートファニチャーが都市づくりに重要な要素であるということが、建築家や都市計画のプランナーはじめ多くの人たちに認知される契機になったということです。インダストリアルデザインの新たな分野としてパブリックデザインの出発点を確立したと言えると思います。

大阪万博終了後に、ストリートファニチャーやサインが実作としての展開の時期を迎えます。もちろん、万博で雑件から脱したとはいえ、実社会で即実現とはいきません。いくつかの理解者との出会いが実作へ

榮久庵憲司とデザインの世界

102

日本万国博覧会（大阪万博）ストリートファニチャー　上：電話ボックス、左下：四面時計、右下：会場サイン／財団法人日本万国博覧会協会／1970年／D. GK インダストリアルデザイン研究所

第四講　道具と空間のインダストリアルデザイン

京都信用金庫総合デザイン／京都信用金庫／1972年／D. GK インダストリアルデザイン研究所

横浜市高速鉄道サイン／横浜市／1973年／D. GK インダストリアルデザイン研究所

榮久庵憲司とデザインの世界

の機会となりました。主なプロジェクトとして京都信用金庫の店舗の総合デザイン計画と横浜市の地下鉄サイン計画を紹介しておきたいと思います。前者は当時の理事長榊田喜四夫と評論家川添登、建築家菊竹清訓、後者では当時横浜市企画調整室長であった都市プランナー田村明との出会いが実作への先鞭をつけることとなりました。

コミュニティバンクを目指す京都信用金庫の各支店の建築設計は菊竹清訓が担当。前述したメタボリズム運動のメンバーの一人です。そして、公共的なスペースの道具のデザイン、照明ポールや休憩用ベンチ、電話ボックス、ＡＴＭ、時計、サインなどのストリートファニチャーのデザインを、榮久庵先生並びにＧＫの実務者が担当しました。また、ロゴマークの展開や各種印刷物など、コーポレートアイデンティティ（ＣＩ）関係も含めて、建築家と共同でデザインを進めていきました。今日では当たり前のように思えますが、当時にあっては先駆的な取り組みでした。

そして横浜市の地下鉄のサインのデザインです。地下空間では方向の目印も方向感覚も失われ、歩行者への情報案内は思いのほか重要な課題です。そこに位置や方向を示す案内サインが登場します。天井から案内表示がぶら下がっていればサインとして取りあえず機能しますが、あえて真っ直ぐな黒い構造体に対していろいろな表示を取り付けるかたちになっています。地下空間のようなわかりにくいところでは、とにかく黒い軸に沿って行けば必ず出口に達せられるという安心感も大切です。目的的な情報表示だけではなくて、空間も一緒に考えていく、そんな指向が表れているかと思います。

第四講　道具と空間のインダストリアルデザイン

105

浜松市の公共空間のデザイン

空間指向のデザインは、地域のデザインにつながって行きました。これも榮久庵先生率いるGKの環境設計チームによるデザインで、実は二十数年前に私も担当者の一人でデザインワークに携わっていた経緯があります。

公共サインのデザインというのは、街路の地図や公共施設の位置などを地域の生活者や来訪者、観光客に案内するための表示や配置をデザインすることです。どこに何があるかや行き方に関する情報伝達のためのわかりやすい体系的なデザインであるとともに、サインは人々の目に映る景観の構成要素であるため、浜松にふさわしい景観的なデザインであることも求められます。

このサインをよく見てみると、表示板を支持する脚はトラス構造、つまり前述のスペースフレームと同じ考え方でつくられています。最小単位の一枚の表示板を支持している場合もありますし、情報量が必要な場合には複数の表示板を組み合わせても支持できるようフレームが増殖して対応できる構造になっています。公共サインの表示は、街の移り変わりに伴い情報を更新する必要があるので、表示板を付け替えたり追加したりして情報の新陳代謝をできることが望まれます。私たちがデザインを始めた当時は、市街地で区画整理が予定されていたこともあり、配置や情報の更新が容易な仕組みにしたのです。

トラスは単一のフレーム部材とジョイントの組み合わせでコンパクトな構造体をつくることができるの

で、市街地のちょっとした公共空間に設置するのにも適しています。アルミキャストで部材をつくるため追加製造も容易であり、また細部までスマートな造形が実現されています。ものづくりのまち浜松にふさわしい景観にもなったと思います。このサインは、浜松市の維持管理により、区画整理後の街にも増殖して設置されて、二十数年間更新されながら今日に至っています。

サインのようなストリートファニチャーについては、単体として捉えるのではなく、相互の関係や周辺も考える空間指向のデザインにより、領域を広げていくことができます。浜松の場合では、駅前に設置されたサイン板に始まり、駅前広場のエレベーターや階段大屋根にまで、同じ考え方でデザインが広がっています。階段大屋根は、既存の構造体を活用しつつも、ガラスを用いた明るい大屋根に架け替え、サインなどの情報表示を融合しています。屋根の構造体はトラス、やはりスペースフレームになっています。

浜松市公共サイン／浜松市／1989年～／D.GK設計

このようにトラスなどの構造をうまく活かしたデザインや時間軸に沿って変化するデザインを追求していたのですが、振り返って考えるとワックスマンゼミやメタボリズムでの榮久庵先生の原体験が、空間的なデザイン手法としてGKの設計チームのなかで共有されてきたのではないかと考えることができます。

第四講　道具と空間のインダストリアルデザイン

107

バス案内所	駅前地下広場	アクトシティ(大・中ホール)
Bus Information	Underground Park	Act City (Main Hall·Concert Hall)

浜松駅北口駅前広場／浜松市／2002年／D. GK 設計

広島の横たわるモニュメント

最後に榮久庵先生の故郷でもある広島の話題を紹介したいと思います。広島の中心部には平和大通りという幅百メートルの街路があります。一九九五年に平和大通りフォーラム「輝け！平和大通り」というイベントがありました。榮久庵先生と建築家の安藤忠雄がフォーラムで講演し、広島の平和と復興のシンボルと言える平和大通りのあり方を提言するものでした。榮久庵先生は平和大通りを横たわるモニュメントとして考えたらどうかという提案をされました。原爆投下後の広島の焼け野原に立ち尽くした経験が、デザインを志した原点である榮久庵先生にとって、平和大通りは都市内の主要道路であると同時に、広島の鎮魂や復興、平和をかたちにする空間だったのだと考えられます。

当時、平和大通りに地下鉄をつくろうという構想がありましたが、広島のまちに多大なコストで地下鉄をつくるよりは、新交通システム「アストラムライン」や既存の路面電車と連携し、LRT (Light Rail Transit) ──低床の次世代型路面電車を走らせようと考えました。百メートルの幅員を活用して緩やかな起伏、つまり幅百メートル×延長約四キロメートルの丘のような地形をつくり、その上にLRT

広島市平和大通り「グリーンベルベット構想」模型／1995年／D.デザイン総研広島（現GKデザイン総研広島）

を走らせようという提案でした。広島の川縁を歩くような快適な丘は、要所で立体交差を成立させ、沿線のビルと連携した土地利用により市民のにぎわいの舞台となります。それが榮久庵先生の提言「横たわるモニュメント」を具現化した「グリーンベルベット構想」のデザインです。いまLRTは都市の重要なデザイン要素でもあります。

二〇一四年、広島県立美術館で「広島が生んだデザイン界の巨匠 榮久庵憲司の世界展」が開かれました。その展覧会の中に、広島市平和大通り「グリーンベルベット構想」を展示しようということで、われわれの研究室が協力して模型制作を行い、県立美術館で展示いたしました。

第四講　道具と空間のインダストリアルデザイン

111

広島市平和大通り「グリーンベルベット構想」展示模型と制作に携わった静岡文化芸術大学の学生たち

当時の地形デザインを再現し、LRTは最新型にリニューアルして、一／一〇〇〇の全体模型と一／一二〇の都心部模型を組み合わせた長さ四・五メートルのオブジェとして制作しました。七十五年草木も生えぬと言われたことに因んで模型の台座は七十五枚の合板が時代の地層として積層されています。結果的に、模型自体が横たわるモニュメントとなりました。

第五講　浜松とデザイン、ヤマハとともに

浜松とデザイン、ヤマハとともに

高梨廣孝

遠州デザインの基層

遠州というのは大変気候も温暖で、しかも自然に恵まれているということで、古くから東西の交通の要所として栄えてきたわけです。お隣の静岡市は、漆器とか、竹細工とか、鏡台を中心とした木工家具とか、そういった工芸的な産業で栄えてきましたが、この遠州地区は、古くから織物、当初は絹織物だったそうですが、後に綿織物産業で栄えてきた地域です。織物業というのは、明治時代には最先端産業でもあり、台頭する遠州の織物会社は欧米から最新の織機を次々輸入して、織物を生産していました。

そして、そういう織物を作る織機をつくるメーカーがこの遠州地区にもどんどん生まれました。トヨタ自動車株式会社の前身であります株式会社豊田自動織機は湖西の方から出ていますし、スズキ自動車（現スズキ株式会社）の前身の鈴木式織機株式会社も高塚（現浜松市南区）から出てきました。そういう織機を中心とした機械工業も、明治期の近代化の中で浜松ではどんどん盛んになっていきました。

第二次世界大戦で、遠州地区は艦砲射撃によって壊滅的な被害を受けたと聞いておりますが、戦後はオ

第五講　浜松とデザイン、ヤマハとともに

115

ートバイとか楽器の分野で世界的な企業を排出することになります。一九五二年にはホンダ（本田技研工業株式会社）がつくった「ホンダ・カブF型」が登場します。自転車にエンジンを取り付けて原付オートバイに改造したものですが、本田宗一郎という天才的なエンジニアが遠州の磐田郡光明村（現浜松市天竜区）に生まれて、そして商品開発をした製品です。本田が考えたのは、このエンジンを自転車店に売って、自転車店はこれを自転車に付けてオートバイに仕上げるという事業モデルでした。

いくつかモデルを出しましたが、F型は最も人気を博して、ホンダの企業としての母体をつくる原点になったと言われています。私はこのホンダのF型は遠州発のモダンデザインの原点ではないかと思っています。なぜ人気があったかというと、原付は普通はエンジンがペダル辺りに付くのですが、F型では全部を後輪周りに持ってきており、女性がスカートをはいて乗っても服を汚さないことが高く評価されたからでした。エンジンカバーが赤いことから、「赤カブ」というペットネームで呼ばれていたそうです。このエンジニアの本田宗一郎と営業と経理の藤沢武夫の二人のコンビでこの商品は大変ヒットいたしました。この あと藤沢の本田に対する強い働き掛けによって、この機種は後のベストセラー、スーパーカブへと進化するわけです。

榮久庵先生と日本楽器との出会い

日本楽器製造株式会社（以下、日本楽器と記すことがある。現ヤマハ株式会社）との強い結び付きというところが、

榮久庵先生と遠州・浜松との関係の出発点になりました。

一九四九年に日本楽器の三代目社長が脳梗塞で倒れます。そして常務であった川上源一が三十八歳の若さで社長に就任したわけですが、若さと情熱でもっていろいろなことを行いました。一九五三年、社長就任の四年目には、三カ月間にわたるアメリカ、ヨーロッパの視察旅行に出発いたしました。この海外視察団には松下幸之助も参加していたということです。この視察団が帰国して、松下幸之助も、川上源一も「これからはデザインの時代だ」と、期せずして同じことを言われたそうです。

ただし、その後に二人のとった行動はちょっと違いました。松下幸之助は、既に会社の中に宣伝部がありましたが、その宣伝部の中に製品意匠課というインダストリアルデザインの組織をつくりました。一方、川上源一は、デザインチームを外部に求めたのです。日本インダストリアルデザイナー協会（JIDA）が設立されてまだ間もなかった頃でしたが、川上は最初にそこへ出掛けて行って、ピアノのデザインを誰かにしてほしいと要請しました。それに応えて、JIDAの理事を務めていた剣持勇と渡辺力、二人とも著名な家具デザイナーですが、この二人がデザインを引き受けてくれました。アントニン・レーモンドという建築家にもピアノのデザインを依頼しました。

それから東京藝術大学に行きまして、デザインを教える図案科で当時助教授だった小池岩太郎先生にもデザインを依頼しました。ただ、小池先生はご自分でデザインをするのではなくて、図案科の中で立体のデザインに興味を持っていた学生を集めて、ピアノのデザインをするグループを組織したのでした。それ

第五講　浜松とデザイン、ヤマハとともに

アップライトピアノ S1B（TAMO）／日本楽器製造株式会社（現ヤマハ株式会社）／1953年／
D. GK インダストリアルデザイン研究所

がグループ小池（Group of Koike）、頭文字をとってGKと呼ばれました。

実は榮久庵先生がずっと率いてきたGKというデザイン会社は、そういうことがきっかけとなってスタートすることになったわけです。有限会社GKインダストリアルデザイン研究所は一九五七年に会社の設立届けをしておりますが、実際のGKの創立年は、学生たちがグループをつくった一九五二年に決めてあるそうです。ということで、ここにグループ小池、すなわちGKが誕生するわけです。

さて、当時渡辺力がデザインしたピアノですが、黒を基調に大変シンプルな形をしていますが、妻土台という脚の部分に金属を使ってあり、そこらあたりがち

グランドピアノ G2B／日本楽器製造株式会社（現ヤマハ株式会社）／1954年／D. GK インダストリアルデザイン研究所

よっと変わったデザインだったかなと思います。一方、GKがデザインしたS1Bというピアノ（一九五三年）は、明るい色合いで対照的な作品でした。榮久庵先生はこのとき「戦後の暗い時代に、また黒いピアノは嫌だ。もっとみんなの気持ちを明るくするようなピアノにしたい」と思っていたそうで、それであえて生地塗りでなおかつ明るいタモ材を選んだというようなことを言っていました。

実際にこのデザインを依頼した川上源一が一番に感じたのは、GKという若者のグループが自分の期待に一番合っているということでした。それで、このグループとこれから長く付き合って、ヤマハのデザインを依頼していこうと決心した

第五講　浜松とデザイン、ヤマハとともに

119

ようです。そんな経緯があって、次にグランドピアノをデザインしようというときには、もうGK一本に絞ってのデザインの依頼としたわけです。GKがデザインしたのはG2Bという小型のグランドピアノです（一九五四年）。私はこのピアノを見たときに、大変美しいピアノだなと思いました。

グランドピアノというのは、いわゆる曲練（まげねり）と称する側板は、薄い単板を何枚も積層して作るから曲線なんですね。ところが、このデザインでは、その部分に鋭いエッジがついているのです。そして、側板の面に大きな面取りをしています。なめらかな曲面とシャープなエッジとが実にバランスよく大変美しいデザインになっております。本体は赤いマホガニー、脚は黒塗りの鏡面仕上げというツートンカラーになっていて、非常にモダンな印象を与えるわけです。このグランドピアノは大変ヒットいたしました。デザイン的にも、ビジネス的にも大成功でした。

ヤマハのオートバイYA-1のデザイン

日本楽器は、戦争中は飛行機のプロペラを作っておりました。飛行機のプロペラは、日本楽器が作り始めた頃（一九二〇年代）は木製だったそうですが、だんだん金属製に変わってきて、金属製に変わってからは可変ピッチプロペラというのが常識になりました。日本楽器は、アメリカのハミルトン・スタンダード・プロペラ社の特許のライセンスを得て、この可変ピッチのプロペラを生産することになりました。当時（一九四四年）の生産現場の写真やプロペラの図面を見ていくと、可変ピッチのメカニズムは歯車の

YA-1のデザイン試作完成（1954年10月）　後列中央が榮久庵憲司

塊であることがわかります。ですから、日本楽器のプロペラの工場は金属の工作機械の塊であったと思っていただければよろしいと思います。艦砲射撃を逃れて、天竜の奥の佐久間の方に工場があったと聞いておりますが、戦争が終わった時点でGHQによって、工場そのものは封鎖されてしまいました。一九五一年に、平和産業に利用するという条件付きで、工場が封鎖を解かれます。

その時に川上源一は、その機械を使って何をするか随分悩んだようですが、当時の浜松には町工場も含めて六十社ぐらいオートバイ工場があったそうです。それで、その時勢に乗ったといいますか、オートバイをやろうということになって、

第五講　浜松とデザイン、ヤマハとともに

浜北に土地を購入して、その佐久間の機械設備をそちらの工場に移動して、オートバイの試作を始めたわけです。

オートバイというと、本田宗一郎はトランスポーテーションの道具としてつくったわけですが、どうも川上源一には楽しむための道具にしようというような発想が根底にあったようで、それで最初に機械設備をそちらに入れたときに、ヨーロッパに視察団を送り込みました。ヨーロッパの最新のオートバイ製造の機械設備や工場はどうなっているのか、どういうバイクが優れたバイクとして評価されているのか、そのお手本を探させようと技術者を送り込みました。持ち帰った情報は、DKWというドイツのメーカーのRT125というオートバイでした。この百二十五ccのオートバイは大変素晴らしいということで、これを手本にしようという結論になったわけです。

それで、DKWのRT125をモデルにして試作機をつくり上げました。これが一九五五年に発表されたヤマハのオートバイ一号機YA-1になります。試作ができ上がったところで、小池先生のところに行って、このオートバイのデザインを依頼したわけです。その時の条件が結構細かくて、基本的な機能部品には手をつけないでくれ、それ以外の部分をデザインしてヤマハらしいオリジナルなデザインをつくってくれということでした。榮久庵先生はじめGKの面々はその言葉をそのまま素直に受け取って、そして、直せる部分と手をつけられない部分を分けてデザインを行ったわけです。

その中で彼らが着目したのはカラーリングでした。その頃のオートバイというのは、ほとんどが黒一色

榮久庵憲司とデザインの世界

122

オートバイ YA-1／ヤマハ発動機株式会社／1955年／D. GK インダストリアルデザイン研究所

でした。実用性を重んじれば黒が一番いいだろうということで、大体各社のオートバイは黒色でしたが、この色を変えると一番インパクトが強いのではないかと考えて、学生たちは小池岩太郎先生にお伺いを立てるわけです。どんな色が先生はよろしいと思いますかということを相談するわけです。そのとき小池先生は、「オートバイは陸を走る鉄の馬である。駿馬は栗毛がいい」というようなことをおっしゃった。

私も当時そのデザインにタッチしたGKの初期メンバーと会話しましたが、何かあると小池先生に皆さん相談するんですね。先生も非常に愛情を持ってきちっとそれに答えたみたいです。先生と生徒の師弟関係が素晴らしいなと感心しました。しかし、一体栗毛というのはどういう色かと、彼らも一晩中いろいろ議論したようですが、設計陣からは早く色見本を出せとせっつかれて、翌日浜松のまちの中を歩いて巡り合ったの

第五講　浜松とデザイン、ヤマハとともに

123

は明治チョコレートのパッケージでした。これが小池先生が言っている栗毛という色に一番近いかもしれないということになり、そのチョコレートの包み紙をちぎって会社に持って行き、これで塗ってくれというふうな色見本として渡したことがあるという話をしておりました。

もう一つこんな逸話もありました。サドルとか、ハンドルのグリップとか、タンクの脇にあるゴム部品とか、こういうような部品の色はどうしたらいいかと再び小池先生にお伺いを立てたところ、小池先生からは「雨に濡れたパリの舗道の色にしなさい」という一言があったそうです。学生たちはパリのまちなんて見たこともないし、雨に濡れた舗道の色というのも見当がつきません。それに関して榮久庵先生は、みんなで徹夜で一生懸命議論したうえで、グレーの色出しをしたようなことをおっしゃっていました。

とにかく、小池岩太郎先生と学生グループとの会話は、禅問答めいた会話が多かったようです。榮久庵先生は何かの本に書いていましたが、小池先生にデザインとはどういうものですかと聞いたら、「君、それは秋の日に、枯れ葉が落ちて、そこに秋の陽射しが当たっている、そういうようなものだ」と言われたそうで、さすがに榮久庵先生も、これには一体どういうことかと随分と理解に苦しんだそうです。でも、時を経て考えてみると、「デザインとはエコロジーみたいなことを言ったのではないか」というようなことを思い出に書いていました。そんなことで、ともかくしょっちゅう禅問答を繰り返していたようです。

さて、試作機ができ上がって発表会ということになるわけですが、発表会は一九五五年、東京を皮切りに名古屋、大阪、九州と各地を回りました。東京での発表会は日本青年会館で行われたのですが、そのと

榮久庵憲司とデザインの世界

124

きに川上源一社長は、浜松から自分でこのYA-1に乗って東京に乗り込んだということです。当時のバイク雑誌にインタビュー記事があるのですが、「箱根越えにもほとんどサードだけ用いて時速四十五キロメートルで駆け上がった」と登坂能力の優秀さを語ったと書いてありました。ともかく自分で乗って持っていくということは相当な思い入れがあったのではないかと思います。

実際にこのオートバイYA-1を発売してみますと、ジャーナリストの受けはものすごくよかったそうです。そのときの雑誌記事を読んでみますと、「インダストリアルデザインの香りがする。このバイクはいけるのではないか」というようなことが書いてありました。お値段は十三万八千円、同じ排気量のホンダのベンリィは十一万五千円で、二万円ぐらい高かったです。しかもヤマハのほうは、値引きは一切しないと非常に強気の姿勢を貫いたものですから、評判の割にはあまり売れなかったと言われています。

川上源一という人は割とはっきりものを言うタイプですから、そのとき「貧乏人は買わなくてもいい」というようなことを言って、だいぶ物議を醸したということです。一方で開発スタッフに対しては、クオリティをもっと上げよということを随分せっついたということです。ただ、そんなことで、華々しく新製品を発表して事業は立ち上げたけれども売れ行きは芳しくないということで、川上社長も随分悩んだようです。その結果、レースに挑戦して戦績を上げ、YA-1の優秀性をアピールしようという結論に達します。一九五五年の第三回富士登山レース、浅間高原レースで優勝し、YA-1は不動の地位を確立しました。

第五講　浜松とデザイン、ヤマハとともに

オートバイ SR-400／ヤマハ発動機株式会社／1978年／D. GK インダストリアルデザイン研究所

オートバイ V-MAX／ヤマハ発動機株式会社／1985年／D. GK インダストリアルデザイン研究所

ヤマハと発動機の名作デザインの数々

このあとGKはいろいろデザインの傑作を残すわけですが、その中で二つほどオートバイの代表的な例をここで紹介します。まずは、ロングセラーになりましたヤマハのSR、一九七八年に発売されました。現在もモデルチェンジを続けながら生産されています。それから、もう一つはV-MAXというバイクです。これは一九八五年に発売されましたが、アメリカ市場向けにデザインされたビッグバイクです。それまではアメリカ向けというと各社ともハーレーダビッドソンまがいの製品が多かったのですが、このバイクによって初めて日本人がデザインしたアメリカンバイクというような独自なスタイルが確立したと言われております。

さて、ここで、私がGKのデザインの中で非常に素晴らしいと思っている日本楽器（現ヤマハ）の製品をい

くつかご紹介したいと思います。一九五四年にデザインされたハイファイのチューナー（Hi-Fiチューナー R-3）です。私は学生時代にこのデザインを見て、デザインの素晴らしさにショックを受けたことを覚えております。バウハウスの三代目の学長であったミース・ファン・デル・ローエという建築家が、「Less is more」という言葉を残しています。どういう意味かというと、「より少ないことは、より豊かなことだ」、すなわち余分なものは排して、必要なものだけで簡潔にまとめるということです。Hi-FiチューナーR-3はそういうデザインの理念がぴったりの作品だと思いました。

二〇一三年に東京・世田谷美術館で大きな展覧会「榮久庵憲司とGKの世界　鳳が翔く」が開催されました。その展覧会にもR-3はもちろん展示されたのですが、イスラエルから訪れたデザイナーがR-3のデザインを見て、これこそモダンデザインの原点だということを言って非常に感心していたという話を美術館の方から聞きました。そういう意味では国際的にも今なお色褪せない大変素晴らしいデザインだと思います。

そして、ヤマハのT型オルガンです（一九六二年）。アルファベットのTという文字の形に似ているので、通称T型オルガンというわけです。正式には電動オルガンT型という名称です。オルガンというのはヨーロッパから入ってきた足踏み式の鍵盤楽器でした。中にふいごがあって、それを箱で囲っていたわけですが、電動オルガンになってからも箱形の造形イメージが染みついていたわけですが、それを見事に覆すようなデザインをGKは提唱したわけです。

こういうデザインが生まれてくる原点はいろいろあると考えられるわけですが、榮久庵先生の率いるG

第五講　浜松とデザイン、ヤマハとともに

Hi-Fiチューナー R-3／日本楽器製造株式会社（現ヤマハ株式会社）／1954年／D. GKインダストリアルデザイン研究所

　GKは、とにかく日本的なデザイン、日本発のデザインをなんとか作ろうと、グループ発足当時から日本発のオリジナルデザインであることに随分とこだわっていました。それはGK草創の頃のことですが、『口紅から機関車まで』（一九五三年）の邦訳でも知られた藤山愛一郎が外務大臣として、一九五七年（昭和三十二年）にイギリスを訪問したとき、ロンドンの空港で「日本はけしからん。欧米のデザインを模倣して発展している」と、厳しく詰問され立ち往生した事件があったことも影響していると思います。

　藤山外相は帰国して、まず最初に通称Gマーク、正式にはグッドデザイン商品選定制度といいますが、これをすぐにつ

榮久庵憲司とデザインの世界

電動オルガンT型／日本楽器製造株式会社（現ヤマハ株式会社）／1962年／D. GK インダストリアルデザイン研究所

第五講　浜松とデザイン、ヤマハとともに

くらせました。なんとかして模倣ではなくて、日本オリジナルのデザインを促進させようと、ともかくスタートさせました。それに先立ち一九五八年には、通商産業省の中に部署名に初めて片仮名を冠したデザイン課が設置されます。それに先立ちGマーク制度に並んで輸出検査法が制定されています（一九五七年）。オリジナルデザインを推奨する一方で、デザインの模倣と盗用を国が検査するという姿勢の現れです。そういう時代の空気を吸いながら、榮久庵先生たちも日本的なデザインをつくろうと努力したのだと思います。

榮久庵先生とのコンペティション

一九六三年に、日本楽器も社内にデザイン部門を設置することになります。これは、どういうことかというと、当時は高度経済成長を迎えた時代であり、開発競争は時間との勝負という時代に入ってきました。そうしますと、まだ新幹線も東名高速もない時代でしたが、東京と浜松の移動時間は非常にもったいないということになって、社内にデザイン部門を設置することになりました。日本楽器には、社内に自分たちのデザイン組織を育てたい、自分たちでも素晴らしいデザインをしたいという想いも強くあったわけです。

私は、そんな一九六三年に日本楽器にデザイナーとして応募して入社いたしました。

日本楽器というか、現在のヤマハ株式会社は、社内にデザイン部門ができても、その後も社外のデザインチームを起用することにより、社内外を併用する体制をずっと続けました。私がデザイン研究所所長になったときも、GKだけはなくて、海外のトップデザイナーにも学ぶということで、マリオ・ベリーニ（イ

タリア)、フロッグデザイン、それからポルシェデザイン(オーストリア)など、こういったデザイン会社にも仕事を依頼して、榮久庵先生のヤマハのデザインをなんとかいいものにしようと努力してまいりました。

振り返ると、榮久庵先生のGKとコンペティションしながらの時期があったわけですが、経験的に私がGKを見ていて一番素晴らしいと思ったのは、日本発のオリジナルデザインを作ろうという姿勢に支えられているところです。ですから、何をやるにも発想が非常にユニークでした。日本楽器で自分たちが今までに考えつかなかったような観点から、デザインを発想してくるわけですから。

われわれは何か為すときに、世の中にあるものに影響されますよね。何か素晴らしいヒット商品を見ると、デザイナーであればかなりそれを意識するわけです。多分誰にでもあると思いますが、GKのデザインを見ていると、そういうしがらみはまず全部ご破算にして、ゼロから物事のあり方にアプローチしていたように思いました。そういう意味で、コンペティションをやったときには、自分たちの発想の外の視点からデザインするところに、ものすごく感心しましたし、脅威を感じました。

それはともかく、そんな経緯もあって、日本楽器社内にデザイン部門ができてからは、だんだんとGKの日本楽器関係の仕事量は減っていくわけです。一方でGKはEverything through Industrial Design「インダストリアルデザインを通じてすべてを見る」という考え方のもとで、活動の幅を拡大していきました。もちろんクライアントも全国いろいろな業種に増えていくわけです。

榮久庵先生は、デザイナーであると同時に、われわれデザイナーの目から見ると非常に学者的な発想を

する人でもありました。物事を学術的に詰めていこうというタイプの人ですね。一九八〇年に『幕の内弁当の美学』という本を出しております。これは、後に海外でも翻訳されましたが、日本的発想の原点を探ろうとした榮久庵先生の著作です。日本的なデザインを見いだそう、日本のアイデンティティーを是非とも確立したいと、ずうっと榮久庵先生は思い続けて活動されたと思うのです。その後もそれを言葉にまとめて『モノと日本人』（一九九四年）、『道具論』（二〇〇〇年）など何冊か本を出しておられます。一九九六年には道具学会を設立されるなど、道具学の確立にも努められたことを申し添えておきます。

第六講 日中デザイン交流を振り返る

日中デザイン交流を振り返る

佐井国夫

躍進するハイアール

　私は中国・上海の出身で、ちょうど二十年ぐらい前ですが、中国から日本に帰化いたしました。日本に留学して、一九九〇年に榮久庵先生が代表を務めるGKデザイングループの中の一社、GKグラフィックスに入社することとなり、日本でグラフィックデザイナーとして働き始めました。働き始めた一九九〇年代は、ちょうど中国の高度経済成長期にあたります。当時、デザインは経済発展の重要な産業資源だということで、デザインの講演会やシンポジウム開催なども活発で、中国政府や中国各地の大学機関などから、榮久庵先生には随分といろいろなオファーが来ていたようでした。それで、私は榮久庵先生のお供として、通訳として、何度か中国を訪ねる機会をいただくことになりました。
　いま中国のハイアールといえばデザイン力でも評価の高い世界企業ですが、ハイアールのデザイン戦略は榮久庵先生との出会いに始まりました。その端緒になったハイアールとGKのデザイン合弁会社の設立にも立ち会う貴重な経験もさせていただきました。この講では、当時のことを思い起こしながら、榮久庵

先生の手掛けた中国と日本の間のデザイン交流の足跡、なかでもハイアールとの合弁事業の展開を中心に報告します。

「これは冗談ではない。本気で販売する」。二〇一五年六月二日に東京都内で開いた発表会で、日本と東南アジア地区を統括するハイアールアジア株式会社の伊藤嘉明社長が紹介したものは、映画スター・ウォーズの人気キャラクターであるR2−D2型の冷蔵庫の試作品です。これを見たとき私はびっくりいたしましたが、五〇〇ミリリットルのペットボトルなら三本、三五〇ミリリットル缶なら六本を冷やせる優れ物で、二〇一六年には実際に売り出すということです。

そのほかにも斬新な新商品が次々と市場に登場する予定です。二枚のドア扉に三十二インチの液晶ディスプレーが搭載された冷蔵庫 DIGI、水を使わずにオゾンで衣類を除菌・消臭できる水のいらない洗濯機 Racooon、手のひらサイズの洗濯機で落としにくい染みと汚れをその場でたたき洗いするピンポイント洗濯ができる COTON などです。白物家電で世界最大手のハイアールは、日本の市場で生き残るために他社にない奇抜な商品で勝負に出ています。ブランド力不足で思うように販売を伸ばせておらず、独自の路線でまずは日本での存在感を高めるという狙いであります。

二〇一二年一月には、銀座四丁目の交差点、和光ビルの向かい側に、巨大な広告看板を出しました。日本で一番地価が高い銀座の中心部で巨大な広告看板を出しているわけで、一昔前なら考えられないことでした。アメリカ・ニューヨークのマンハッタンの中心街にも神殿のごときハイアールのビルが見られます。

榮久庵憲司とデザインの世界

138

ハイアールの巨大広告看板（銀座4丁目）

旧グリニッジ銀行のビルでしたが、ハイアールビルに変わってから壁面装飾も全部彫り直して、もともとあったような設えが工夫されており、さすがにアメリカだなと思いました。

ハイアールは、一九八四年に山東省青島市で誕生いたしました。張瑞敏（チャンルイミン）ＣＥＯのユーザー第一主義、品質重視経営により、一九九〇年には中国全土十大ブランドの一つに数えられるまでに成長しました。九〇年代以降は、エアコン、洗濯機、テレビ機器、パソコン、携帯電話等々、事業の多角化を進めるとともに、日本との関係では三菱重工業とエアコン合弁会社を設立（一九九三年）した経緯もあります。現在では世界各国に九〇年代以降は海外生産工場の建設など、積極的に国際化戦略も進めてきました。

第六講　日中デザイン交流を振り返る

二百四十社以上の子会社、五万人以上の従業員を擁する世界有数の総合家電メーカーです。ハイアール製品は世界百六十五カ国で販売され、二〇一四年の世界売上は二千億元、日本円に換算すると三兆八千億円を突破いたしました。二〇〇九年当時で一兆八千六百億円に達しております。ハイアールの成功の秘密は、各国の事情に合わせた精緻なマーケティング、それから製品の高いデザイン品質にあります。両者あいまってハイアールブランドを創造することで、世界各国で大きな成功を収めたと言えます。いつの間にこんな大きな会社になったのかと、榮久庵先生も感慨深く思い返されたことと思います。

榮久庵先生とハイアールの出会い

現在、ハイアールは世界有数の総合電機メーカーですが、改革開放前の一九八〇年代には中国・青島の中堅の冷蔵庫メーカーに過ぎませんでした。かねてより交流のあったドイツ・リーブヘル社の技術を中国に移転して、そのまま冷蔵庫を製造して販売するだけという事業形態で、オリジナルという発想のまったくない製造会社でした。

そのような時期に、偶然ですが榮久庵先生との接点が生まれ、デザインへの取り組みをスタートすることになりました。具体的には、一九九一年に中国・武漢で開催された国際工業設計研討会での榮久庵先生の講演をハイアールの中枢管理者と若手デザイナーが聴講して啓発されたことから始まったわけです。そして一九九三年には、ハイアールから榮久庵先生を介してGKに対して、まず冷蔵庫の調査とデザインの

榮久庵憲司とデザインの世界

依頼がなされまして、その関係が両者の合弁事業設立へと発展することになりました。

ちなみに国際工業設計研討会は、中国工業設計協会の設立五年目にして念願の国際デザイン会議であり、武漢市との共同主催のもと、国家軽工業部、国家建材総局、国家外国専家局の協力を得て開催されました。一九八〇年代前半からは、乱立とさえ思われるほど急激に中国全土に設置されはじめた工業設計教育部門を置く総合大学、単科大学、専門大学のうち主要二十四大学、それに国家各省のデザイン研究機関、デザイン関連企業の主要メンバーを総動員したものでありました。中国デザイン史上で画期的な大会議でありました。

国際工業設計研討会（武漢、1991年）

ハイアール中央研究所ビル（青島）

第六講　日中デザイン交流を振り返る

中国語で設計はデザインを意味する言葉であり、それゆえ工業設計という概念は、日本で分化して使われる工業デザインのみを示す狭い意味ではありません。中国各大学の工業設計学部は、中国全土で百以上あると言われますが、プロダクト、グラフィック、インテリア、工芸関係の学科・コースなどが含まれています。なお、工業製品、視覚伝達、空間演出、容器包装、家具、陶器、ガラス、建材、ファッションなど業種別設計協会の統括協会の名称を工業設計協会と当時は言っており、概念の広がりは察していただけると思います。

それはともかく、国際工業設計研討会は前述の中国国内参加者に、海外より著名なデザイナー、デザイン教育者などの招待者を加え、総勢で百八十三名の参加者のもと、三日間にわたって生産デザイン、環境・空間デザイン、建築材料デザイン、デザイン教育の四分科会が設けられ、各分野の現状報告、研究発表・討議に加え、中国全体のデザイン振興と国際デザイン交流のあり方が、中国でおそらく初めて議論されました。

海外からの主な招待者は次の通りでした。アーサー・プーロス（米国／元ICSID（国際インダストリアルデザイン団体協議会）会長）、ジョージ・バーデン（ドイツ／シュツットガルトデザイン大学教授）、そして日本からは榮久庵憲司先生（GKデザイングループ代表）、そして網本義弘（九州産業大学助教授・当時）です。榮久庵先生は、「デザインと心――デザインの運動・事業・学問、三位一体の進展」をテーマに講演されました。ハイアール関係者はこの講演に感銘を受けたと聞いています。

一般に中国の企業は商売にはもの凄く熱心ですが、その一方で売上げに直結しない文化やデザインに対してはあまり目を向けないようなところがございます。しかし、開放経済に移行して先進国の仲間入りをめざすなか、何か新しい考え方を求めていたのは間違いありません。当時の講演記録も残っておらず、推測の域を出ませんが、榮久庵先生のデザイン論、運動・事業・学問が琴線に触れるところがあったのではないかと考えています。

日中連携のデザインビジネスの展開

研討会の翌年、一九九二年と記憶しますが、ハイアール関係者が来日し、榮久庵先生とのコンタクトが始まります。製品デザイン相談、パイロット業務委託などを通じて信頼も芽生え、両者の関係は合弁事業へと進展いたしました。そこに誕生したのが青島海高設計製造公司（Qingdao HaiGao Design&Manufacturing CO.,Ltd. 略称QHG）でした。

QHGは一九九四年十月に、榮久庵先生が代表を務めるGKデザイン機構とハイアールの合弁企業として中国・青島市に設立されたデザイン会社です。常勤者五名でのスタートでありました。ハイアール側から三名、GK側からは二名、計五名の双方からの出向者で構成されました。当時、中国はデザインビジネスの黎明期でもあって、当地の新聞報道では中国初の本格的なインダストリアルデザインの会社として紹介されました。

第六講　日中デザイン交流を振り返る

QHGの業務内容は、各種製品デザインを中心に、広告デザイン、企画調査などでしたが、将来は世界のハイアールグループの総合デザインセンターへの成長とともに、地域社会の要請にも応えられる青島市のデザイン拠点への期待も語られていました。略称のQHGですが、Qは青島（Qingdao）、Hはハイアール（Haier）の意味であり、GはGKの頭文字をとって組み合わせ、青島における両社の絆をシンボリックに表明した会社名になっています。開放後の中国経済発展のなか、QHGのデザインで製品化された最初のハイアール商品は、一九九五年に発売された冷蔵庫「小王子」です。そして同製品を大型化した冷蔵庫「大王子」などのヒット商品が続きました。

QHGは五名からのスタートでしたが、毎年数名ずつデザイン職の採用を続け、五周年を迎える一九九九年には、社員数約二十名のデザイン会社に成長いたしました。デザイン会社で社員数二十名は立派な会社です。五周年の一九九九年には、記念事業としてハイアール工業園中央ホールにて総合展示会を開催、上海国際工業デザイン展に出展するなど、節目を大切に成長のお披露目も果たしました。これなど榮久庵先生の日本流の親心と言ってよいでしょう。一九九八年には中央研究所ビルにオフィスを移転、当初は薄暗い工場の一角に仕事場がありましたが、業務環境も順次整えられました。

一九九四年会社設立時からのGK側ベテランデザイナー一名に、一九九六年からは中堅デザイナー一名が加えられ、日本側の両名がQHGの若手デザイナーの育成指導に当たるとともに、デザイン実務を主導するかたちをとるようになりました。中国国内でのデザイン人材蓄積はなお薄い時代であり、新卒採用は

榮久庵憲司とデザインの世界

144

そこそこできても経験者採用は難しい時代背景でした。QHG設立時にハイアールの張瑞敏CEOは四十三歳で、日本の感覚では若い経営者でした。GK派遣のベテランといっても当時三十歳代半ば、若者に未来を託さんとした榮久庵先生の懐が感じられます。

一九九九年から二〇一二年頃は、ハイアールが冷蔵庫メーカーから白物家電を中心にしつつも事業領域の多角化戦略、国際化戦略を本格化させた時期です。QHGにおいては、社内のデザイン体制の拡充と、デザインのクオリティーの向上が進められた時期でした。この間、ハイアールの世界売上は、四千億円から一兆六千億円へと四倍増となりましたが、QHGの年間売上も一九九九年の六百万元程度から二〇〇四

青島海高設計製造公司QHGのオフィス(1998年)

青島海日高科模型公司QHRGの模型工房 (2000年)

第六講　日中デザイン交流を振り返る

145

年頃には二千二百万元前後と四倍近く伸びました。デザインの事業経営への寄与が格段に増大したと推測されるところです。デザイナーなど社員数は、一九九九年の二十名から二〇〇四年には百名前後へと急増しております。

会社設立以来の日本人デザイナーを中心に、第一期入社の中国人デザイナーの成長に加えて、実績ある外国人デザイナーの登用もあり、社内人材は着実に厚みを増していきました。GK側からの指導、育成担当も、この時期には二名体制から三名体制に増員されますが、デザイン現場の実務指導からプロジェクトマネジメント中心の業務指導に役割が変わっていきました。なお、GK側からの指導担当派遣は、二〇〇四年九月のGK上海の設立を契機に終了されることになり、以降は中国人ベテランデザイナーがプロジェクトを総括する体制に移行しております。若手中国人デザイナーのGKへの派遣研修は継続的に実施されております。デザインは人づくりとは榮久庵先生の口癖でした。

二〇〇〇年には関係会社である模型工房を備えた青島海日高科模型公司（QHRG）が創設されました。工房施設を使ってQHGのデザイナーが地道に手を使い模型製作、デザインのリアリティ検証を行っています。意外に思われるかもしれませんが、中国ではCADを用いたデザインが主流であり、中国では模型工房のような取り組みは画期的でした。榮久庵先生の思い描く「手で考える」デザインの実体化と言ってよいでしょうか、デザインの教育観が表れています。これによってハイアールの製品デザインの高い品質を確保できているのではないかと、私は考えています。

榮久庵憲司とデザインの世界

146

現在QHGは、ハイアール社内外において、ハイアールの創新設計中心（Innovation Design Center）を名乗るなど、名実ともにハイアールの総合デザインセンターに成長したと言っていいでしょう。また、QHG設立当時の若手メンバーが、現在ではハイアール本社やデザイン部門の責任者となっています。十年余の年月を経て、中国人デザイナー中心の体制構築がなされてきたわけで、榮久庵先生にとっては中国への恩返しの思いも強かったのではないかと思うところです。

中国の二十一世紀デザインへ

榮久庵先生は、ハイアールへのデザイン協力以外にも、中国の政府機関や大学等から招かれて、中国各地でデザインの交流や指導に努めました。近年では日中間のデザイン交流は様々に繰り広げられておりますが、振り返ると榮久庵先生が日本と中国とのデザイン交流のさきがけの役割を果たしたのではないかと、私は思っています。いろいろな出来事を一つひとつ紹介はできませんが、トピックをいくつか紹介しておきたいと思います。

一九九四年、北京で開かれた中日設計交流懇談会への出席が、まずは思い出されます。榮久庵先生は日本デザイン訪中団十数名の代表を努め中国のデザインの将来の行方についてのディスカッションを主導されました。中国工業設計協会からは長年の日中デザイン交流やデザイン指導の貢献に対して名誉顧問書を授与されました。二〇〇五年には、日中合弁のデザイン会社における中国人デザイナー育成や中国製品の

第六講　日中デザイン交流を振り返る

147

世界市場進出を支援したことなど数々の功績により、中国国務院から中国国際科学技術貢献賞の表彰を受けたことも、たいへんに名誉なことであり、忘れることはできません。

その際の訪中では、榮久庵先生は久しぶりに中国でゆっくりと過ごされたのではないかと思います。スナップ写真が手元に残っておりますが、公式の式典・会議などに加えて、念願の万里長城の視察、故宮博物館の見学、中央工芸美術学院（北京、現精華大学美術学院）や上海師範大学の訪問、そして関係教員・学生等との交流などにも努められました。私も同行させていただきましたが、終始笑顔でおられたのが記憶に残っています。

中日設計交流懇談会（北京、1994年）

中国工業設計協会から名誉顧問書授与（北京、1994年）。右端が榮久庵憲司、左から2人目は中国工業設計協会の黄良輔常務理事

中国国際科学技術貢献賞を授与される（上海、2004年）。右が榮久庵憲司、左は中国科学技術部の程津培副部長

また、一九九〇年代以降に活発に開発が進んだ中国沿海部などにおいて、都市開発や空港等プロジェクトへの、榮久庵先生ないし時期的に後継世代の参加の機会も数々ございました。深圳の国際空港や天津の泰達図書館、上海の世界金融センターなどが代表例です。中国では外資系企業の公共プロジェクト参加への制約は少なくないですが、ハイアールと合弁事業を手掛けた中国国内における実績と信用にも支えられたと思います。そして、それら実績と信用の延長線上で、北京オリンピックや上海万博など国家的プロジェクトへの参加も達せられたと言えるでしょう。

二〇〇八年北京オリンピック開催に当たり、北京オリンピック公園の文化景観づくりのために、北京市政府の委託を受けて北京市計画委員会主催で、公園環境デザインの国際コンペが行われました。北京建築設計院と共同で応募して（GKグループ内ではGK設計が担当）、

第六講　日中デザイン交流を振り返る

149

最終審査では特別賞に選ばれ、実施デザインを進めました。榮久庵先生は総合監修のような立場だったと思います。中国五千年の歴史と先進性の両立、エコロジーとユニバーサルへの配慮がキー概念の総合的なデザイン提案でした。それから二〇一〇年の上海万博です。上海市との協定締結のもと、ＧＫが上海万博会場サインシステムのデザインを担当いたしました。

千年の恩顧に応える

二〇〇六年八月の『日中文化交流』誌（日本中国文化交流協会）に榮久庵先生が投稿した書の作品がありますので、最後に紹介しておきたいと思います。

　観音の　み手にいだかれ　道具考　榮久庵

榮久庵先生が道具千手観音像を創作された頃に詠まれた句になります。千手の掌それぞれに古今東西の道具を一つひとつ載せた観音が、現代人の心の歪みや人工物のもたらした生命を軽んじる状況を憂い、心の救済を祈り道具のあり方の再考を願うさまを、伝えようとされたように読み取れるかと思います。

また、一九九五年十月に『日中文化交流』誌に榮久庵先生が投稿された記事には、「中国は文明五千年の大先輩ですが、鑑真和上の千年の恩顧に応えるという気持ちで交流を進めています」と書かれておりました。

万博会場を背景に寛ぐ榮久庵憲司（上海、2010年）

鑑真和上についてはご存知のことと思います。奈良時代に朝廷からの招請により渡日を試み、五回の渡航の失敗を経て六回目（七五三年）でようやく日本の地を踏まれ、日本における正しい仏教の思想などの伝導・普及に尽力されました。最期は七十六歳で唐招提寺の宿坊で、西を向いて座ったまま静かに波乱の人生を閉じられたと伝えられます。

僧籍をお持ちで、日本美術史にも造詣の深い榮久庵先生は、中国の文化への恩義を感じておられました。

榮久庵憲司書道作品（『日中文化交流』誌（2006年8月）掲載）

榮久庵憲司とデザインの世界

榮久庵先生は中国とのデザイン交流において、合弁のデザイン会社を設立し、ビジネスとしてデザインプロジェクトに携わることもありましたが、前述のように中国を文明の大先輩に仰ぎ、鑑真和上の千年余の恩顧に応えるという姿勢で、鑑真和上とは逆の立場で中国におけるデザインの普及・啓発に臨まれたんだと思います。

補講4
KENJI EKUAN

小人論

天高く廻る思ひや花一輪

　小人が集まって、よくぞ不善をせずに生きてまいりました。一人一人性格も違うし、また能力も違います。自分のことを棚に上げて人の性格を論じたり、能力を論じたりしていると小人は更なる小人になるものですが、それを超えて、人々に美をと願う心が小人不善の性を薄めてまいりました。小人はいつまでたっても小人に違いありません。しかしお互いが小人であると自覚した時に、小人は大人に憧れるのです。美を願う心は、小人の小人たる所以も教えてくれたのです。小人だからこそ美を求め、偉大に憧れるのです。

　GKは小人の集まりです。みんな小人です。すぐ不善をしたがる小人の集団なのです。私はこんな集団の中にいるのが大好きです。憧れをこよなく追いかけていく、大きな夢をたべようと小さな口を思い切り開けて嚙みつく。小人の姿は何ともの悲しく、何とおかしく、何と楽しく、そして何と力強いことでしょう。人間は生きることには単純に努力するものです。その単純さは生命のあるすべての生きものの共通に

持っている性質です。野生の動物が互に死闘を繰り返しているのを見ると、人間はその自然の驚異に目を見はることでしょう。そして口を同じくして言うでしょう。「生きることは厳しく尊い」と。人間は生きものである限り、その様な生き方は認められるのです。一方「生きるために死ぬ」大変な言葉ですが、人間のつくった個に対する人生観です。大義に生きる人間像は頑ななまでに、強いものを感じさせます。だから「生きるために死ぬ」のでしょう。小人はこんなことを言われると、いつも迷わされるのです。小人は一人でつぶやきながら、人間はやはり動物なのだ。でもやっぱり他の動物と違う特別の「人間」という名前が与えられているのだと、人間は生命を持っている、小人の小人なる所以はどれも保持したいことでしょう。とても不可能と思える連立方程式を解こうと頑張るのです。それは欲が深いからです。

私はこんな小人の欲の深さがとても好きです。身に余る光栄と、よくお祝いの席上に聞くことがありますが、これも小人の発明した上手な自画自賛でしょう。何も解けないのに、いかにも解けた風に楽しむのも小人のよさです。身に余る大きな問題に立ち向かって、自らの無力を恥じながら、只々祈りに支えられながら生きていく。そしてこんな小人性を隣の小人の中に発見した時、小人同志は互に認め合い、心が触れあうというものです。そして酒がうまいのです。

人間の生き方に解答を求めて、ＧＫに人々は大きな夢を持ち続けてまいりました。「人の心と物の世界」を結びつけていきたい、融合しない二つの世界を一つにしてみたい。人類は数千年と繰り返してまた、心の業と物の業から美という文字を取り除きたい。物で心をとらえたならば、いや心で物をとらえたならば、

と身に余る課題に振り廻され、気が付いてみれば時が経ち、偉大な時空の流れを忘れていたのです。何かに夢中になって時の経つのを忘れてしまう小人達。だから気持が合うのです。小さな力を合わせて大きな力にする。確かに理屈です。人間を離れた科学の世界では万人の認めるところです。しかしこの事を人間世界に簡単にあてはめるわけにはまいりません。必ずや人間の美学の問題につき当たることは間違いないからです。小人の美学は一つの命題でしょう。

力を合わせて夢の実現に当たるために、どう自らを考えなければならないか、今後も絶えることなく続けられるでしょう。だからこそ、GKの人々は悲しみも喜びも共に出来るし、だからこそデザインを求めてやまないのです。私は言いたい。小人共に存して善を為すと。

(『GK News』Vol.6-05、GKインダストリアルデザイン研究所、一九七七年十一月)

補講 5
KENJI EKUAN

知識と作法

　動物や昆虫はジャングルの中で、持ち前の知識をとことん活かして生きぬいている。彼等の知識を一次的知識と呼ぶなら、その見事な身の処しかたは一次的作法の極致である。一方、人間は二次的な知識を駆使して、もう一つのジャングルを造り上げた。この二次的産物である文明のジャングルに生きることを楽しむには、そこに身を処する知識と作法の高度な錬磨がいる。文明がこの具えを忘れたのは重大なミスであった。

　文明のジャングルは危険に満ちており、あまつさえ水に毒を流し、大気に瓦斯(ガス)を吐いて生きる場を喪失しようとしている。二次的知識の成果を一次的知識にかえず、その努力の欠如は著しい。文明のジャングルにおける人間同士のつき合い方、恋愛のしかた、親子の縁のとりもち方、老人への対し方、などの知識、とりわけ精神的な側面でのともに生きる知識、ともに生きる作法の修練の欠如は、この二次的世界と人間との懸隔てを甚だしくしている。

　千利休は、茶の飲み方から修練をはじめようとする茶道を興した。四帖半という限られた空間の無限の生かし方、一服の茶を至高に味わう方法、湯相火相に天地人、自然と人間のかかわりを味わうすべを教え

た。文明のジャングルに天衣無縫に即応して、しかも味わいふかく見事な処身の術を修練する道をつくった千利休はたいへんな知識人だった。

利休の時代、世は中世から近世への潮目のときであった。いま、私たちは近世から現代への潮目に遭って百年さまよい続けている。知識人と言われる人たちがテレビ、ラジオ、週刊誌と、様々な情報媒体にあまた登場する。しかし、二次的知識を一次的知識におきかえる道を述べ、文明の作法を説く人は極めて少ない。文明のジャングルにあって、かかる人こそ、本当の知識人と呼べる人なのである。

（『GK News』Vol.8-01、GKインダストリアルデザイン研究所、一九七九年二月）

補講6
KENJI EKUAN

クリエイティブ・インダストリー

時代は大きなうねりと激しいゆらぎを伴いながら、新たなパラダイムを求め胎動している。豊かさを求めて築きあげられてきた工業化社会は、豊かさゆえのカオスを招じ、そのカオスの中に新たな嘱望を見出すべく、情報化を基調に習熟へむけ、高度産業社会への再編が進められている。今日の日本の産業社会は、国際的にも前衛的地位を獲得しており、自らパラダイムを創造しなければならない役割を担っている。こうした高度産業社会を志向する企業には、単に環境変化に対応してサバイブしていく以上に、未来を眺望する新事業の創出が課せられていよう。そこに知識集約型等、様々に定義づけられているイノベーティブな企業文化が求められるゆえんがある。

GKインダストリアルデザイン研究所（以下GK）は、この時代のカオスに対して、物の世界に新たなパラダイムを構築すべく、三十年間の活動をしている。この間、常にイノベーティブな文化をもつ企業たらんことを求め続けてきた。イノベーティブな企業とは、新事業を創出しやすい文化をもつ企業である。GKは、インダストリアルデザインを起点に新事業を育む企業として、自らを目的的にクリエイティブ・インダストリーとして位置づけている。

クリエイティブ・インダストリーとは、「知恵の創造」を通して社会の精緻化を志向する企業体をさす。「創造」とは、人の楽しみの世界である。その楽しみを求めて、創造の先達たちはアトリエ、工房、学校、コミュニティと様々な場をつくりだしてきた。GKはそれをさらに、企業形態にもちこみ、文明の進化、文化の深耕を目標に、創造の喜びを集団として共有してきている。そのような喜びある生活の事業化が、クリエイティブ・インダストリー成立の発意となっている。

[組織創造]

今日の日本の成功は、その社会的イノベーションにあるとP・F・ドラッカーは「イノベーションと企業家精神」の中で言及している。科学技術原理の創造は、しばしば個人の能力に負うところが多かった。

しかし、社会的イノベーションは個人の能力の範囲を超える。未来を開拓する企業の新事業とは、この社会的イノベーションに他ならない。それ故に企業の新事業創出には、様々な専門から成る学際的集団組織を要するのである。

GKは創立当初より「共同設計体」であることをスローガンとしてきた。「共同設計」の本意は、創造の喜びを共にする「共同生活」にある。デザインの分野において、個のアトリエや工房をこえて共同生活に至った例に、学校組織としてのバウハウスやコミュニティとしての光悦村等が著名である。しかし、それらは単に創造者の集団でしかなかった。クリエイティブ・インダストリーとしてのGKが志向する創造

榮久庵憲司とデザインの世界

160

者集団のありようは、新事業を生む企業としてのイノベーティブな形態である。学際的に創造者が集結し、専門知識の相互補綴にとどまらず、むしろ他の知恵と相克し相生することを通じて得られる新時代の創造を目指している。

創造の発意は、現状の否定や批判などのいわば個人の不遜を原点とする。この不遜の相克を経て、多彩な発意を集団における謙虚さをもって、GKは個性豊かな創造者たちが、相互の専門や人間的魅力を知りつくし、安心して組織的枠組みの中で創造を楽しむ企業文化を育んできている。

［知的ポテンシャル］

イノベーティブな企業は、組織体として知的ポテンシャルが高い。また学習意欲の高い文化をもった組織でもある。晴耕雨読が生活作法として定着している組織ともいえよう。組織体としての知的ポテンシャルの昂揚には集団における相互の活動の理解、知的生産物を共有するしくみが肝要となる。またそこに共同生活体としての意義がある。

GKにおいては、ウィークリーにマンデーギャラリー、シーズナリーにGKギャラリーというイベントを仕組み化し、相互の活動理解に努めている。これはクリエイティブ・インダストリーとしての企業活動におけるひとつの儀式である。儀式は企業文化を形成する大きな要素でもある。この儀式を通じて他を知ると同時に、他に対し自己を知らしめることができる。日常の活動を「ケ」とすれば、この儀式は「ハ

補講6 クリエイティブ・インダストリー

161

レ」の場となる。創造活動において、「ハレ」の場は、創造の楽しみを増幅する装置である。ファインアートにおいて展覧会、執筆の世界において出版記念会など、かつて農耕社会で収穫の喜びを祭りで表現したように、創造の世界においてもその成果をめでる機会をもつことが知的ポテンシャルの昂揚につながる。晴耕雨読の生活作法は、日常を常に新しい目でとらえる力を養う。GKは研究機構という日常の創造活動を横切りにする雨読のしくみをもって、日々の創造に新鮮な息吹を流し込んでいる。こうした知へのたゆまざるテンションが組織の知的ポテンシャルとなり、事業のイノベーションを可能にしている。

［組織メタボリズム］

企業組織が創造的であることは、そこから新たな事業が生まれやすい構造をもっていることである。また新たな事業は新たな組織が生まれることも意味する。すなわち、創造的組織とは、事業と組織が心身一如の関係で、メタボリックに変化する組織をさそう。

GKは、コロナ計画と称して、特性分野別事業独立化計画を推進している。これは一般における企業組織の Span of Control（管理限界）からの事業細分化ではなく、クリエイティブ・インダストリーとしての事業創造からの必然から生じた計画である。創造的組織体であるがゆえに、新事業が生まれ、それと軌を一つにして新組織が、そしてまた新たな事業と組織が、というように。その組織メタボリズムの様は、皆既日食において最後の瞬間あらわれるコロナの連鎖をイメージさせる。そのイメージをとらえての「コロ

ナ計画」である。

「コロナ計画」の完成は、皆既日食が太陽そのものを消すように、新事業体の母体を消し、新たな母体を再生することも意味している。それは計画の推進者である企業トップの質的変化をも意図してのものである。

新事業の創造を促すには、儀式を含めたしっかりした企業文化を要する。GKでは経営若手幹部を含めたマネジメントによる事業ビジョン、事業計画の勉強会が、コンペティション形式をとりながら、当初開催された場所の名をとって「箱根会議」として毎年熱っぽく開かれる。これは、日常的に同一メンバーでもよおす毎週一回の「ケ」の朝食会に対して「ハレ」の場に相当する。このつみかさねによって生じた新事業を核に新事業体すなわち新会社が創出できたとき、そして社会的認知の場としてのオープニングパーティが開催できたとき、そのときこそが真の「ハレ」の場として、本当の創造の喜びを得ることができる。

［企業マインド］

企業における創造環境とは、その企業の内に、新たな事業をもっての独立心を涵養する。そのような組織と人間関係に他ならない。

今日、日本の各企業は、そうした企業体質を求めて、コーポレートアイデンティティ（CI）の導入を計っている。CIとは、TQC［トータルクオリティーコントロール Total Quality Control］が企業の中からそ

略歴6 クリエイティブ・インダストリー

の企業をとらえる手法に対し、企業そのものを企業環境の中から鳥瞰する手法である。しかしそれが単に組織構成員をしてひとつの理念に統合するだけであるならば、その企業の創造的未来を展望することにはならないであろう。そこで必要とされるのは、企業未来へのシナリオとそれに基く企業マインドの涵養である。すなわち未来開拓を動機づける企業としての夢と、適格にそこへ導くための企業マインドに基く企業理念そして全てが最高の状態にセットされた環境が備えられれば、自ずとそこに集まる人の魂は昂揚されてくる。

クリエイティブ・インダストリーは、社会的イノベーションを目的としてその結果自らも変化していかなければならない。常に高い知的ポテンシャルを保ちながら、将来ビジョンを創造しつづけなければならない。そうした激しい動きを看破する世界像・宇宙観が企業マインドとして求められる。文明の進化・文化の深耕を進める美意識こそがマネジメントの感覚として必要とされ、そうした経営の中に企業の創造性を見ることができよう。

（『創造性研究』第三号、日本創造学会、一九八五年所収）

年譜
KENJI EKUAN

榮久庵憲司

[略歴]

一九二九年　東京生まれ（九月十一日）

一九三〇年　父・鉄念が浄土宗のハワイ開教区開教師となり一家でハワイに移る（一九三七年に帰国）

一九四五年　広島・江田島の海軍兵学校に入学（八月に防府分校で終戦）

一九四七年　京都の浄土宗仏教学校（現仏教大学）に入学

一九五〇年　東京藝術大学に入学（美術学部工芸科図案部）

一九五二年　在学中にGK（Group of Koike）の名称でデザイン活動を始める

*東京藝術大学工芸科小池岩太郎助教授のもとに、榮久庵憲司のほか岩崎信治、柴田献一、伊東治次、逆井宏、曽根靖史が集う

一九五五年　東京藝術大学を卒業（美術学部図案科）

一九五六年　海外貿易振興会（現日本貿易振興機構JETRO）の留学派遣により米国ロスアンゼルスのアートセンター・カレッジ・オブ・デザインに一年間留学

榮久庵憲司　年譜

165

一九五七年　有限会社GKインダストリアルデザイン研究所を設立（東京）、所長となる（同社は一九七四年に株式会社に変更された）

一九五九年　メタボリズム・グループの創設メンバーとして活動を始める
　　　　　　＊世界デザイン会議（WoDeCo／一九六〇年・東京）の開催を機に、川添登、菊竹清訓、大高正人、槇文彦、黒川紀章、粟津潔らとともに活動

一九六八年　梅棹忠夫、川添登、小松左京らとともに日本未来学会を設立

一九七〇年　社団法人日本インダストリアルデザイナー協会（JIDA）理事長（〜七六年）
　　　　　　トータルメディア開発研究所、CDIの設立に参画
　　　　　　森政弘とともに自在研究所を設立

一九七三年　第八回世界インダストリアルデザイン会議（ICSID'73 Kyoto）実行委員長

一九七五年　国際インダストリアルデザイン団体協議会（ICSID）会長（〜七七年）

一九七六年　通商産業省デザイン奨励審議会委員

一九八三年　東京国立近代美術館運営委員（〜九九年）

一九八五年　国際科学技術博覧会会場施設デザイン専門委員
　　　　　　第二回国際デザインフェスティバル総合プロデューサー（大阪）

一九八七年　専門学校桑沢デザイン研究所所長

一九八九年　株式会社GKデザイン機構に社名変更、会長となる
　　　　　　世界デザイン博覧会総合プロデューサー(名古屋)
　　　　　　東京都デザインアップ委員会委員長
一九九五年　日本デザイン機構を設立、会長に就任
　　　　　　通商産業省伝統的工芸品審議会委員(〜二〇〇一年)
　　　　　　静岡県西部地域新大学(仮称)開学準備委員会委員
一九九六年　道具学会を設立、会長に就任
一九九八年　世界デザイン機構(Design for the World／本部：バルセロナ)を設立、会長に就任
一九九九年　日本フィンランドデザイン協会を設立、会長に就任
二〇〇〇年　静岡文化芸術大学が開学(浜松)、デザイン学部長に就任(〜〇三年)
二〇〇五年　道具寺道具村建立の会を設立、会長に就任
二〇〇七年　静岡文化芸術大学名誉教授
二〇一五年　逝去(二月八日)

他に、GKデザイングループ会長、国際インダストリアルデザイン団体協議会名誉顧問などを務めた。

＊GKデザイングループとは、GKデザイン機構を中心に、デザイン特性別・地域別の国内八社(東京六社、京都、広島)、海外四社(ロスアンゼルス、アムステルダム、青島、上海)より構成されるデザイン創造集団である。

榮久庵憲司　年譜

[主な受賞]

一九六四年　米国エドガー・カウフマン財団　カウフマン国際デザイン賞研究賞

一九七九年　国際インダストリアルデザイン団体協議会（ICSID）コーリン・キング賞

一九八八年　米国工業デザイン協会（IDSA）世界デザイン大賞

一九九二年　通商産業省　デザイン功労者表彰

藍綬褒章

一九九三年　社団法人日本インダストリアルデザイナー協会JIDA大賞

一九九五年　ミシャブラック賞 Sir Misha Black Medal（英国）

一九九七年　芸術文化勲章（フランス）

二〇〇〇年　勲四等旭日小綬章

二〇〇四年　フィンランド獅子勲章コマンダー章

二〇〇五年　中華人民共和国国際科学技術貢献賞

二〇一四年　ADIコンパッソ・ドーロ賞国際功労賞（イタリア）

[主な著書]

一九六九年　『道具考』鹿島出版会

一九七一年『インダストリアルデザイン』日本放送出版協会

一九七二年『デザイン』日本経済新聞社

一九八〇年『幕の内弁当の美学』ごま書房

『道具の思想』PHP研究所

一九八六年『仏壇と自動車』佼成出版社

一九九四年『モノと日本人』東京書籍

一九九七年『人の心とものの世界』ほるぷ出版

一九九八年『The Aesthetics of Japanese Lunchbox(幕の内弁当の美学、英語版)』米国 MIT Press

二〇〇〇年『インダストリアルデザインが面白い』河出書房新社

『幕の内弁当の美学』朝日新聞社(朝日文庫)

『道具論』鹿島出版会

二〇〇六年『道具寺建立縁起』鹿島出版会

二〇〇九年『デザインに人生を賭ける』春秋社

二〇一一年『袈裟とデザイン』芸術新聞社

あとがき

　本書『榮久庵憲司とデザインの世界』の出版が近づくにつれ、大それた題名を付けてしまったかもしれないと、思わないでもありませんでした。序にも記したとおり、わずか数名の講師で分担した公開講座の枠内では、デザインの巨人、榮久庵先生の世界を語り尽くせるはずもありません。それは重々承知しているところです。

　ただ、榮久庵先生ゆかりの学府、静岡文化芸術大学に身を置くデザイン研究者の一人として、榮久庵先生の拓いてきたデザインの世界を理解する道筋を、少なくともその一端は照射したいとの思いがあり、それが本書企画の出発点になりました。そのような気概の現れが、いささか勇み足であった感は拭えませんが、本書の題名に収斂したとご理解いただけたらと思います。

　今回、本書の原稿を読み返すなかで、榮久庵先生のデザインの世界もさることながら、榮久庵先生とは何者であったのかを、改めて考える機会をいただいたように思います。榮久庵先生は生涯インダストリアルデザイナーを名乗っておられました。デザイナーとして数々の作品を世に問われ、遺されたことは、各講師も紹介したとおりです。しかし、その職能範疇に収まっていたかというとそう単純ではありません。

　略歴を見ると、東京藝術大学在学中にインダストリアルデザインの道を歩み始めたわけですが、一九五〇年代の日本に、職業としてインダストリアルデザイナーが認知されていたかというと、いささか心許ない

時代状況でした。それは当時の大学内でも同じ状況で、榮久庵先生らが自主ゼミのような形で大学教育にデザインを持ち込んだと語り継がれています。職業生活の草創の頃には、後の時代に用いられる意味で、デザイナーであったと言い切れない風景が浮かんでまいります。そして、そこに榮久庵先生の生涯を貫く原風景があったように思います。

それでは何者であったかと、思いを巡らすと悩まされます。榮久庵先生の言葉を借りるなら、確立した職能であるかは定かではありませんが、デザインの運動家でもあったというのが、おそらく当を得ているでしょう。一面は計画・設計者たるデザイナーでありながら、デザインが事業として成り立つために土壌（市場）を耕すをスタート時点から宿命的に併せ持っていたわけです。そして、後に国内のデザイン職能団体JIDA、さらには国際団体ICSIDの責任者を務められ、日本国内にとどまらずデザインの普及・啓発、デザイン職能の確立・向上などに積極的に取り組まれたのは周知のとおりです。一九九〇年代以降の中国とのデザイン交流も、それらの延長上に位置づけることができます。結果、今日私たちはデザインが当たり前に存在する社会を迎えているといっても過言ではありません。デザイナーでありながら、デザイナーとばかりは言えないところに、榮久庵先生の実像があったと言えるでしょう。

そして、本書ではあまり触れられませんでしたが、もう一つ榮久庵先生の見落とせない顔があったことをざっと見ておきたいと思います。GKインダストリアルデザイン研究所を設立してデザイン事業に携わる一方で、日本社会における新領域開拓の急先鋒でもあられました。略歴を辿ると、まず一九五九年には

あとがき

171

メタボリズム・グループの創設メンバーとして活動を始めます。菊竹清訓、槇文彦、黒川紀章ら若手建築家グループと共同で推進した生物学の新陳代謝の概念を導入した前衛建築デザイン運動です。一九六八年には梅棹忠夫（文化人類学者）、川添登（建築評論家）、小松左京（小説家）らとともに学際的学術団体のはしりともいえる日本未来学会を設立いたしました。そして一九七〇年には、展示学の構築と実践を指向するトータルメディア開発研究所、日本初の文化開発領域のシンクタンクであるCDIの設立に参画するとともに、ロボット工学者の森政弘と一緒に技術とデザインの研究交流の場となる自在研究所を設立しております。いずれもデザインの運動家として、デザインの概念や可能性を拡大する活動の一環と捉えることもできますが、デザインの枠を越え様々な分野の専門家と手を携えて社会の器を創るイノベーターであったとも言えるでしょう。そもそも榮久庵先生の若き時代には、デザインの事業化そのものが社会改革の最前線であったことを忘れてはなりません。

そのような一面を概観しただけでも、はたして榮久庵先生とは何者であったのかとの問いかけは、榮久庵先生の拓いたデザインの世界とともに、興味の尽きることない話題であり研究領域であるように思えます。機会を改めて私自身の研究としても探索できたらと考える次第です。また、本書『榮久庵憲司とデザインの世界』が、榮久庵先生のデザインの世界に分け入るガイドの役割を果たすとともに、榮久庵先生という存在を研究対象とする輪が広がる一つの契機となるようであれば、喜びこの上なきところです。

榮久庵憲司とデザインの世界

本書の編集・出版にあたっては、公開講座講師各位には講座終了後に原稿とりまとめの労をおとりいただくとともに、榮久庵憲司先生のエッセーや作品写真の掲載にはGKデザイングループより助言・便宜をいただきました。本書は、ご関係の皆様の榮久庵先生への熱き想いの結晶であると考えております。

なお、本書の出版は、静岡文化芸術大学出版助成によるものです。また、本書編集の一部はJSPS科研費（基盤（B）、課題番号15H02877）「地域が取り組む地域デザイン史の研究」の助成を受けたものです。記して感謝いたします。

最後になりますが、本書の出版を現実のものにしていただきました美学出版の黒田結花さんには、改めてお礼を申し上げます。

二〇一六年一月吉日

黒田宏治

執筆者紹介

黒田 宏治（くろだ こうじ）
奥付編著者の項を参照。

熊倉 功夫（くまくら いさお）
一九四三年東京都生まれ、静岡文化芸術大学学長。和食文化国民会議会長、著書『日本料理の歴史』（吉川弘文館、二〇〇七年）『茶の湯といけばなの歴史 日本の生活文化（放送大学叢書）』（左右社、二〇〇九年）、『後水尾天皇』（岩波書店、一九九四年）、『文化としてのマナー』（岩波書店、一九九九年）ほか多数。

田嶋 康正（たじま やすまさ）
一九六〇年愛知県生まれ、キッコーマン食品株式会社執行役員。一九八四年キッコーマン株式会社入社、家庭用営業、プロダクトマネジャー室しょうゆ・みりんグループ担当マネージャーなどを経て現職。国内の商品マネジメントとマーケティングを総括。

佐井 国夫（さい くにお）
一九五七年中国・上海市生まれ、静岡文化芸術大学デザイン学部教授。GKグラフィックスを経て現職。専門はグラフィックデザイン、パッケージデザイン、日本中国文化交流協会会員。

伊坂 正人（いさか まさと）
一九四六年千葉県生まれ、静岡文化芸術大学名誉教授（二〇〇〇～二〇一一年在任）、日本デザイン機構理事長。著書に『商品とデザイン』（鹿島出版会、一九九六年）、『消費社会のリ・デザイン』（共著、大学教育出版、二〇〇九年）などがある。

磯村 克郎（いそむら かつろう）
一九五九年山口県生まれ、静岡文化芸術大学デザイン学部教授。GK設計、デザイン総研広島、富士通コワーコ株式会社を経て現職。専門はパブリックデザイン。

高梨 廣孝（たかなし ひろたか）
一九四一年千葉県生まれ、元静岡文化芸術大学教授（二〇〇〇～二〇〇六年在任）。一九六三年日本楽器製造（現ヤマハ）株式会社入社、取締役デザイン研究所長等を歴任。インダストリアルデザイナー、道具学会理事。

榮久庵 憲司（えくあん けんじ）
一九二九年東京都生まれ、静岡文化芸術大学名誉教授（二〇〇〇～二〇〇三年、デザイン学部長）、GKデザイングループ会長、インダストリアルデザイナー。二〇一五年二月逝去。

編著者

黒田 宏治（くろだ こうじ）
1957年東京都生まれ、静岡文化芸術大学デザイン学部教授、芸術工学会副会長。1979年東京工業大学卒業、ＧＫインダストリアルデザイン研究所入社、ＧＫデザイン機構企画調査部長を経て、2000年静岡文化芸術大学に着任、現在に至る。専門は社会デザイン、地域デザイン。著書に『デザインの産業パフォーマンス』（鹿島出版会、1996年）、『都市の道具』（共著、鹿島出版会SD選書、1986年）、『都市とデザイン』（共著、電通、1992年）、『地域を活かす第三セクター戦略』（共編著、時事通信社、1993年）、『地域経営の革新と創造』（共編著、丸善、2000年）、『日本・地域・デザイン史Ⅰ』（共編著、美学出版、2013年）などがある。

榮久庵憲司とデザインの世界

2016年2月28日　初版第1刷発行

編著者 ——— 黒田 宏治
発行所 ——— 美学出版
　　　　　　〒164-0011 東京都中野区中央2-4-2 第2豊明ビル201
　　　　　　電話 03 (5937) 5466　FAX 03 (5937) 5469
　　　　　　http://www.bigaku-shuppan.jp/

装　丁 ——— 右澤康之
印刷・製本 —— 創栄図書印刷株式会社

© Koji Kuroda 2016　Printed in Japan
ISBN978-4-902078-40-4 C0072
＊乱丁本・落丁本はお取替いたします。＊定価はカバーに表示してあります。

◎ 好評既刊書 ◎

日本・地域・デザイン史 I
芸術工学会地域デザイン史特設委員会【編】
定価：本体 2000 円+税　A5判並製・234 頁　ISBN978-4-902078-34-3

なぜいま地域デザイン史なのか

北海道 旭川／東北 山形／東海 静岡・浜松／北陸 金沢／関西 神戸

日本の各地域には、異なる風土、産業、文化を背景として発展した、それぞれのデザインと歩みがある。世代交代や組織の再編などで失われがちな地域デザインの足跡をドキュメント。転換期にある地域のこれからを、またわが国のデザインの総体をシリーズで捉え直す。産・官・学のデザイン関連年表付き。
（シリーズ II は2016年秋刊行予定）

デザイン・ジャーナリズム 取材と共謀1987→2015
森山明子【著】
本体 2,800円+税　A5判変型並製・384頁　ISBN978-4-902078-39-8

昭和から今日まで、めまぐるしく移り変わるデザイン。デザインジャーナリストとして、その現場に立ち会った著者の執筆活動から八十本余りを厳選して編んだ一書。徹底して人間肯定の思考であるデザインは、その点ではニュートラルな技術とも、否定を契機とすることの多いアートとも異なる。こう考える著者がデザインとクロスする表現者も視野に入れ、変わるデザインと変わらない人間精神の相関、人の生を下支えするデザイン像に迫る。

新井淳一 布・万華鏡
森山明子【著】
本体 4,200円+税　A5判上製・324頁 (カラー8頁／図版175点)
ISBN978-4-902078-30-5

ファッションの裏方だったひとりのテキスタイルプランナーが50歳、一夜にして世界の檜舞台に立った。1987年に英国王室芸術協会から日本人では3人目の名誉会員に選ばれ、1992年には国際繊維学会から日本人初のデザインメダル（テキスタイルデザイナー勲章）を授与される。「布の詩人」、「織物の魔術師」……未来を紡ぐ布のフューチャリスト。「ドリーム・ウィーバー」（夢を紡ぐ人、夢織人）と形容され、万華鏡のごとき多彩な顔をもつ。世界的テキスタイルデザイナー新井淳一を読みほどく好著。

＊全国の主要書店・美術館でお求めください。また、小社から直接ご購入もいただけます。
　HPからメール、またはFaxでお申し込みください。